德 式 花 藝 名 家 親 傳

花の造型理論・基礎 Lesson

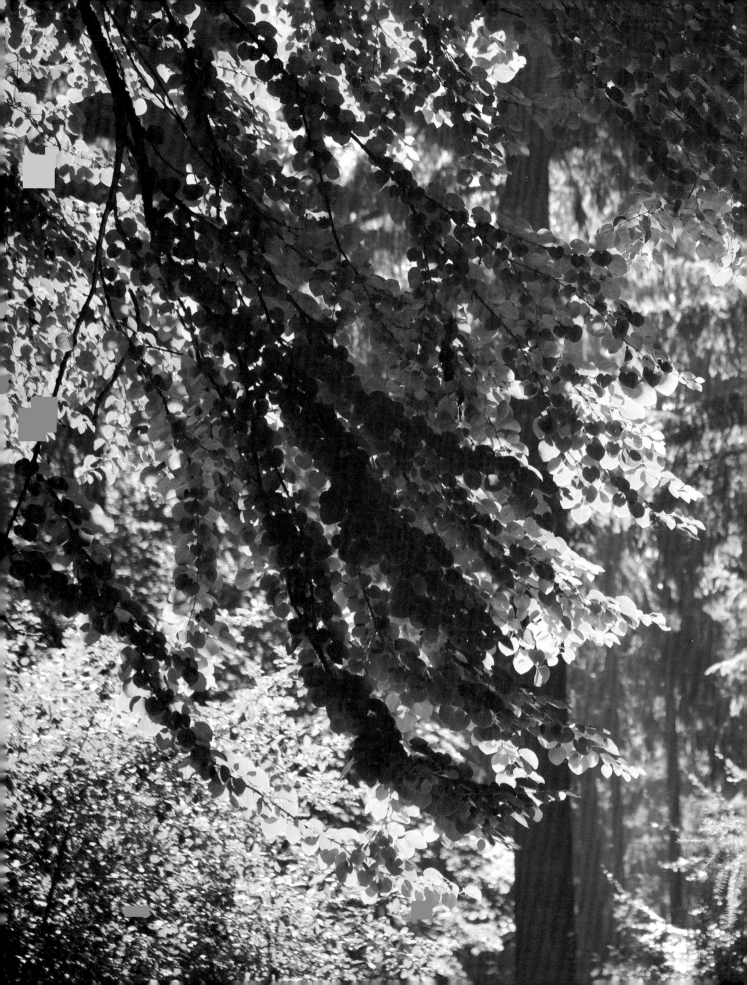

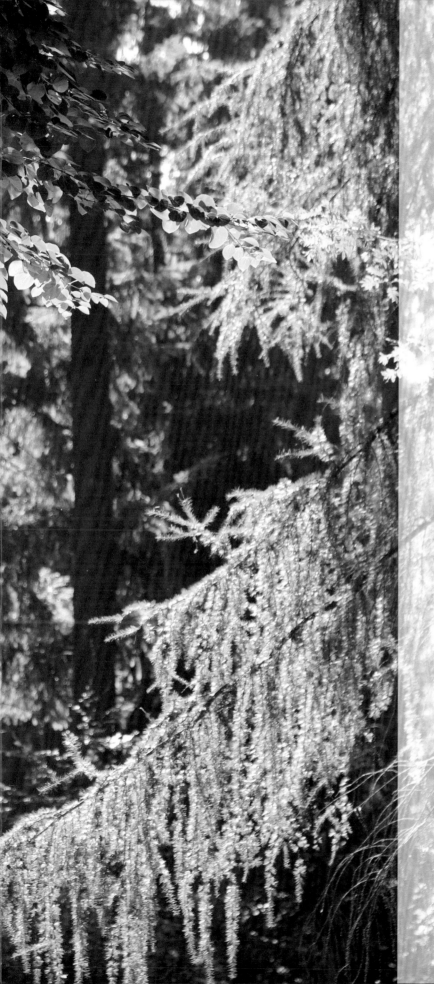

前言

　　我在28歲時，為了理想遠赴德國，進入職業訓練學校，一邊進修、一邊在花店工作，終於成為一名職業花藝師。隨後又進入德國國立花卉藝術專門學校Weihenstephaner，畢業後成為德國國家認定的花藝Master。而在那裡所用到的花藝設計學習方法和上課方式，都是在日本所沒有經驗過的。

　　最令人印象深刻的是，上課從來不會有範本，也沒有任何的形式，僅以目的去思考該使用什麼材料及構成方法，也不迎合他人的喜好，而是順著公平且明確的造型理論去進行製作，因此在Weihenstephaner就讀二年級時，我突然有了個念頭，期望能將這種思考方法推廣到日本各地。

　　從那時至今已經二十餘年了，從『對於這個想法的理解，是否已經變得更加明確？』那樣的時期到現在，雖然我己開始著手寫這本書，但對於這門學問，我仍在研究中，可能有些地方無法以文字清楚地傳達，還要靠各位自行探索，更加深入去研究。

　　本書中從第一章到第五章的單元，並不是依照學習的優先順序來安排。在德國花藝師訓練學校裡，這些項目是全國花藝從業人員都必須要學習的知識。已經充分瞭解的項目可以先省略，僅就不足的項目再加以吸收也沒問題。透過這樣的學習，相信大家一定能夠學會對自己的作品進行分析。如果能幫助各位在製作作品上得以精進，那就太榮幸了。

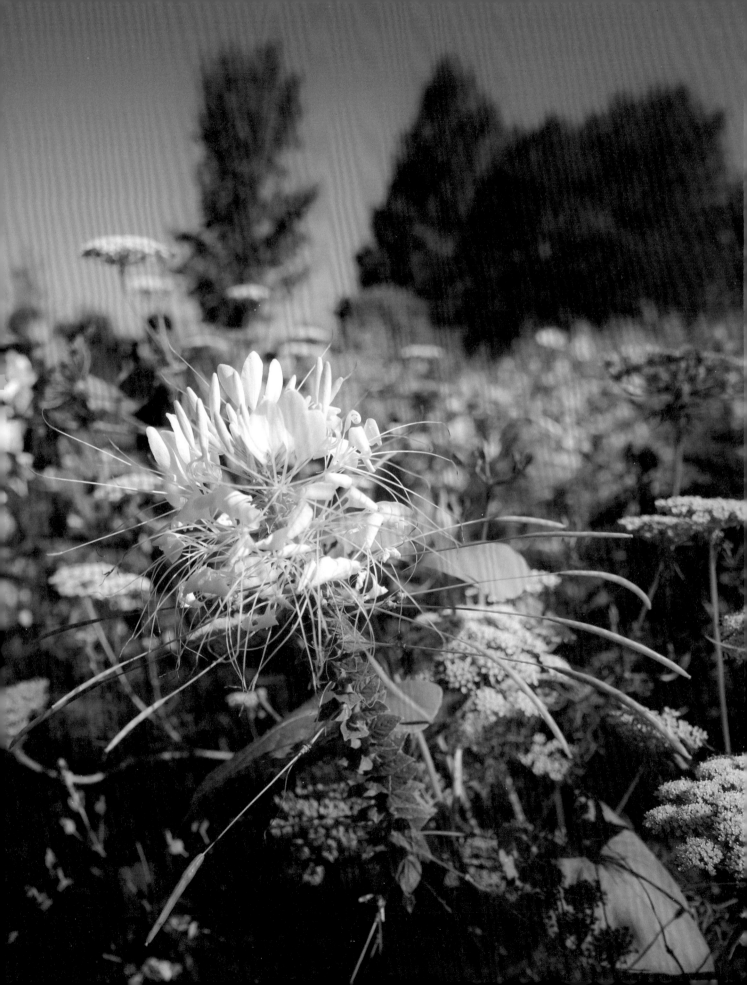

Contents

1章
自然觀察

　　我們所使用的花藝造型材料就是植物。

　　當你想要學習如何插花及花藝設計，有了這樣的想法之後，首先就要從觀察自己所使用的材料開始，並且試著對要取材的周邊環境抱持著興趣，因為所有的造型都是以自然的知識為基礎。

　　所以學習花藝設計最初的基礎，就是致力於自然觀察開始。

　　可能已經有些人對此感興趣，並開始學習，但如果以自然觀察作為開始，學習如何使用植物進行設計，這種概念將在接下來的過程中持續存在，是一個值得持之以恆的學習。作品，並不是以此作為完成形式或目標，或是除此之外就沒別的了。大自然與我們在同一個時空生活著，隨著時間的推移而變化，並時而表現出不同的表情。就如同我們會隨著年紀的增長，產生不同印象的變化。

　　裝飾在房間裡的一朵花、開在庭院裡的小花小草、上班途中的街道路樹或草叢、散步途中經過的籬笆、遠眺可見的高山、刻意出遠門才能觀賞到的絕景、還有在花店裡陳列著滿滿的切花……可以觀察的植物世界，就存在於我們生活周遭。

自然觀察 & 自然學習

神奈川丹澤大川國家公園，生長著大量山毛櫸和冷杉，是座得天獨厚的森林，亞洲黑熊跟羚羊皆生存在這個具有豐富自然生態的場所。圖片中是晚秋自然觀察的模樣。

1_自然觀察是花藝師的原點

　　花藝師進行自然觀察的目的，是為了了解自然的構造，和認識各式各樣的植物材料，並收集來自於植物的印象，作為作品的靈感。在生長了自然植物的場所或庭院中，觀察某一種植物，去了解這個植物和其他植物有著什麼樣的關聯？它存在於什麼樣的環境之中？這些感官上的學習也非常重要。春、夏、秋、冬，每個季節都有著不同的植物，將其所存在的環境氛圍，記在自己的腦海裡，並親手去感受花、葉、莖的樣貌和質感，都是必要的。在插作、綑綁、彎曲、修剪等花藝師的日常工作裡，依照所取得的植物不同，要使用的技巧也會不同。根據客人的要求或主題去進行設計或選擇材料時，也要從材料的特性中作出明確的判斷。

　　朦朧的春天有櫻花和油菜花的色彩，夏天有生長力強的群生植物，秋天蕭瑟的枯枝帶點憂愁感，在寒冷冬天裡仍生存的堅硬花蕾等……稍作想像，這些就是映入眼簾的自然景色，能帶給我們許多的靈感，並不是一定要重現大自然的風景，而是要將在自然界所得到的感覺、顏色的組合或質感、線條或空間的律動等，放入我們的設計之中。

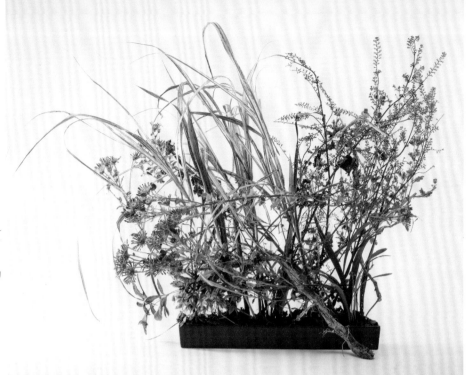

Example |

表現冬天堅韌的生命力

從自然風景中所得到的靈感，在寒冬的
花園裡，表現植物努力綻放後的樣貌，
表現生動又自然的堅韌生命力。

Flower & Green 菊花・芒草・紫蘇・
南天竹・乾枯植物的葉・草・枝・蔓等

2_自然體驗・觀察學習的推薦

在此作基本的說明，實際上應該如何對大自然觀察與學習。

◎ 植物寫生

選擇一個喜歡的葉子、花或果實，用充裕一點的時間仔細地對植物作描繪，畫得好不好都沒有關係，藉由對同一種植物仔細的觀察、描繪，才是重點。在商品或作品的製作有使用葉子的話，縱使它只是讓視線瞬間通過的部分，讓我們從各個角落觀察它的顏色，葉脈的外觀，輪廓等細節。從這段時間裡可以得到對植物材料的理解及尊敬，有非常大的意義價值。有的植物可以描繪整體，也可以只描繪葉子或花瓣的部分，從現有視點再往後退一步，又可以連同觀察到周遭一起生長的植物，隨著描繪的風景遠近、取景切入的視角也會不同。

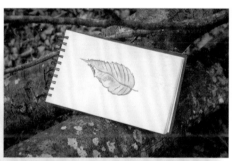

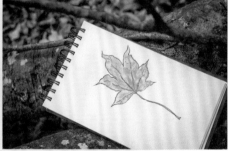

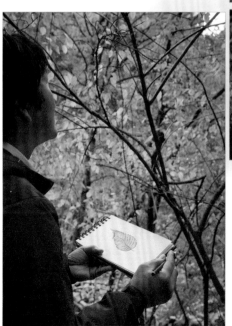

左／邊觀察那些樹木，一但發現了喜歡的葉，就以鉛筆將它描繪下來。右上・右下／選出形狀不同的樹葉畫在素描本上，也可以比較出其中的趣味。

◎ 色彩學習

植物有著許多充滿魅力的色彩，而人類又可以從植物所擁有的色彩裡，感受到各種美麗或愛情的氛圍。一邊在自然中遊玩，一邊尋找喜歡的葉子吧！於楓葉轉紅的時期，可以在地上收集到各種顏色的落葉，隨意取一片葉子來作觀察，就可以發現它並不是單純的只有一種顏色，而是一葉之中含有各種色彩。一片葉子裡有些什麼顏色，以色鉛筆或水彩，去試著混出裡面所有的色調，再將找出來的顏色分布在一個花圈裡，就可以得到一個美麗的配色樣本。

下／建議以36色的色鉛筆來作自然學習。右上／從自然中收集許多不同顏色的葉材，以色鉛筆將顏色辨別出來，再將這些色彩分布在同一個花圈上，即可成為一個美麗的配色樣本。右下／紅、橘、黃、黑、綠……僅僅一片楓葉，就包含了許多豐富的色彩。

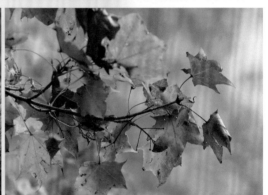

◎ 在大自然中遊玩

在大自然之中，充滿著許多令人感動的要素，包圍著我們，你能深刻的感受到嗎？如何觀察並找到這些感動，從自然中學習是很重要的。首先，要親身實地去體驗，遇到喜歡的葉子就伸手去觸碰它，感受它的顏色、質感，並隨著季節的變化，收集大自然裡的天然素材，試著綑綁成花束。遇到美麗的河川，也可以光著腳丫泡進水裡，撿起河裡的石頭隨意排列。這些實際的體驗，在無形之中可以產生我們對造型構成的體驗、靈感或創作來源的根本，在製作作品或工作時，會有很大的幫助。

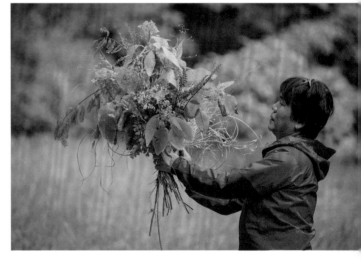

利用從自然中收集到的季節植物，綑綁成花束。

左／利用身體去感受樹木的尺寸。右上、右中／在丹澤溪谷流動的河水中玩起石頭，撿起石塊
排成一列，像這樣的體驗也可以作為製作植物造型時的靈感。右下／將收集來的枯葉黏貼在事
前準備的花器上，再將收集來的葉子置入其中，這樣就是一個作品了！

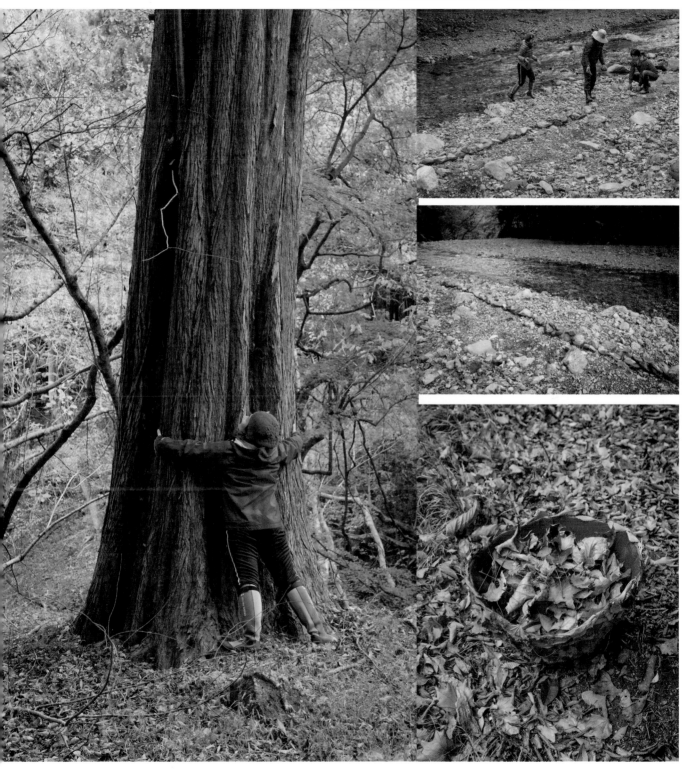

大自然中的造型

在丹澤的自然環境中，以「作出一個可以容納20人的巢」為主題，由18位花藝師收集周遭散落的樹枝集結而成。

在自然空間裡放置作品

在美麗的自然空間裡，運用品味和技術嘗試放置一個作品。思考人類與大自然的關係，抱持著對植物的敬意，尋找將天然素材的魅力發揮到最大極致的表現。這是作為一個花藝師，在大自然之中的最大樂趣。和我們同樣有著生命的植物，在自然環境中生長，並不僅僅只是一個裝飾材料。長久以來，它孕育著人類，持續地愛著並包圍著我們……像是思考這類事物的時間，對花藝師而言就是相當必要的。撇開難以克服的理由，也可以就近到公園走走，在道路的那一端，去發現植物造型的樣本，在大自然之中，先試著大大的深吸一口氣，以所有的感官去感受空氣，這就是學習自然的開始。

在本章節中，我們在初冬帶著切花，到丹澤的自然環境之中製作作品。

Example I
鬱金香的應用
— 季節感 —

在小溪旁的積水處，選擇一個有別於一般的
插花場地，將帶來的鬱金香投入作設計。鬱
金香是期待春天的代名詞，利用周圍收集到
的枯枝，相互交錯作為一個固定的基座，再
插入鬱金香來表現「季節感」。相較於湍急
的溪流，靜止不動的小水窪，有如春天來訪
時讓花兒沐浴在柔和的光線中，是一個非常
舒適的空間。

Flower & Green　鬱金香（奧斯卡）·枯枝

Example II
使用太陽花的空間裝飾
— 個性 —

如同從溪流中探出頭來，充滿個性的太陽花
表現獨特的動感和節奏。以大自然中的一部
分作為舞台，將這個場所得到的靈感融入作
品之中。融合大塊堅硬的岩石和蓬鬆的苔
蘚，再利用岩石間的縫隙插入太陽花，成為
一個空間裝飾的作品。

Flower & Green　太陽花（Guriguri）

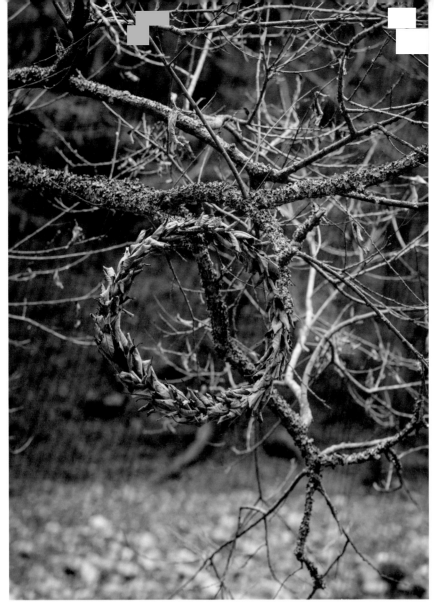

Example Ⅲ

使用貓柳的枯葉
— 表面構造 —

沿著河岸邊，長滿了許多老貓柳，從滿布青苔的分枝裡，感受到自然的偉大與恩賜，在樹的正下方還有著數量驚人的落葉！這些貓柳枯葉表面和背面的顏色、質感大為不同，就是這樣的美感，激發出花藝師的創作欲望。利用周圍撿到的彎曲枯枝作成一個環狀架構，再將枯葉一一纏繞上去，以「表面構造（質感・質地）」作成了非常有趣的花圈。這是花藝師在自然裡遊玩時意外得到的野外工作。

Flower & Green 貓柳（枯枝・枯葉）

Example Ⅳ

玫瑰花束
— 顏色 —

將庭園玫瑰「約旦」放到森林裡，這是花型較大的迷你玫瑰，花臉生長方向也非常自由，若作成放在小空間的緊湊型花束，就太浪費了。在大自然之中，運用丹澤豐富的植物素材，組合搭配成花束。玫瑰的顏色好似在陽光下沐浴般耀眼，帶有光線、穿透性、強烈、友善、和自然融合的印象。放置在具故事性的場所裡，這個美麗的顏色組合發揮作用，玫瑰的黃好像把溪水分開似的，帶出了水下透明的藍色，讓人期待夏天的到來。

Flower & Green 庭園玫瑰（約旦）・丹澤的草花

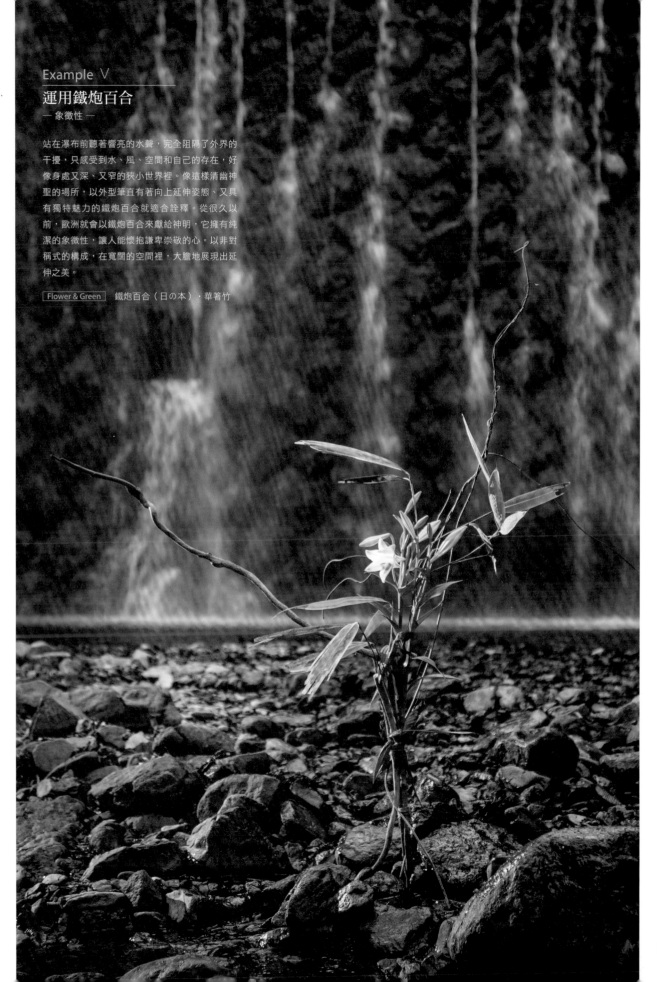

Example Ⅴ
運用鐵炮百合
— 象徵性 —

站在瀑布前聽著響亮的水聲，完全阻隔了外界的
干擾，只感受到水、風、空間和自己的存在，好
像身處又深、又窄的狹小世界裡。像這樣清幽神
聖的場所，以外型筆直有著向上延伸姿態、又具
有獨特魅力的鐵炮百合就適合詮釋。從很久以
前，歐洲就會以鐵炮百合來獻給神明，它擁有純
潔的象徵性，讓人能懷抱謙卑崇敬的心。以非對
稱式的構成，在寬闊的空間裡，大膽地展現出延
伸之美。

Flower & Green 鐵炮百合（日の本）‧華箬竹

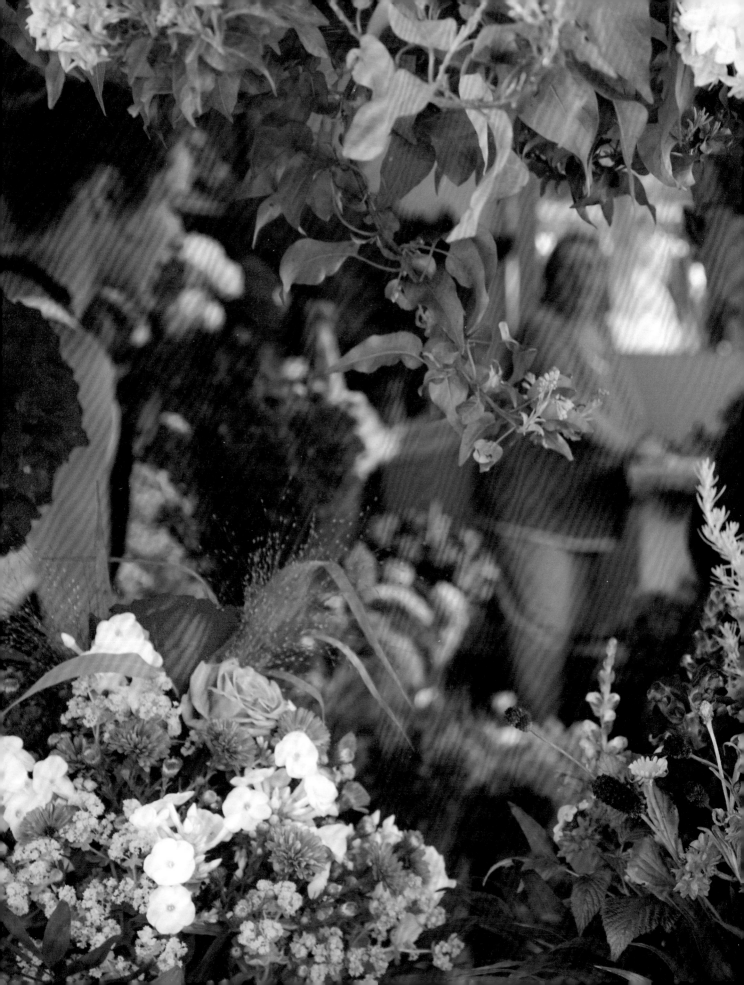

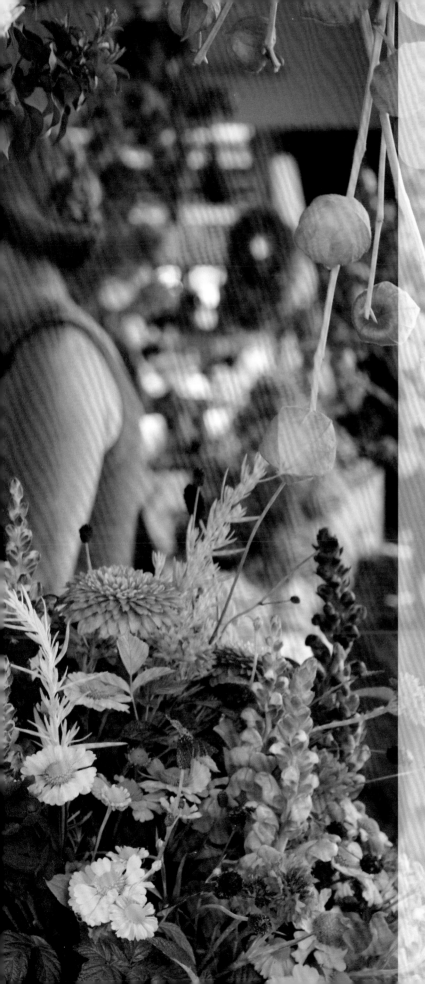

2章
植物造型理論 1
─ 認識材料 ─

　　以各種植物作為自然觀察的對象時，應該如何進行觀察分析？觀察植物的哪個要點？以及如何呈現植物的特性？關於這些表現方法，將會在這個章節裡進行說明。製作者都應該熟悉自己所運用的材料，所以我們對於「作為造型材料的植物」要更加深入了解。

　　像園丁那般，對於植物學的觀察也是非常重要的，花藝師以植物作為造型材料去發揮表現時，不僅僅是觀察它的內面，對於看見植物的人對它感受到什麼樣的印象，也就是要捕捉到植物的「外觀」。在花藝設計裡為了要表現出更高端的造型時，必須瞭解「每種植物都有其各自適合的個性」，才能充分運用並作表現。這些個性可由「主張」、「動態」、「表面構造」、「顏色」等觀點來決定。若再進一步學習，對於具有主題的作品，可以明確的回答出使用這個材料的理由；再者，也可以藉由對植物個性的了解，進而知道該如何去強調各個植物的特徵，對於造型要素的興趣和關心也會源源不斷地產生。

　　本章節中，將習得對植物材料的捕捉方法，改變了將鮮花視為裝飾材料的概念，在現代歐洲嶄新的花藝設計中，也可以作為設計上的基礎。

植物的個性

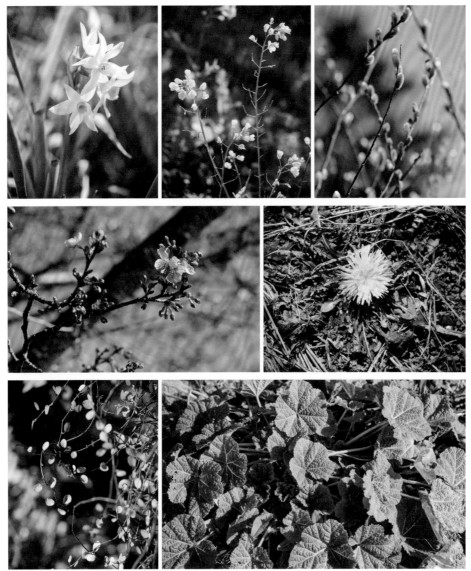

● 「作為造型材料的植物，也和我們一樣有著各種不同的個性」，在德國的花藝設計是以這樣的想法作為出發點。

● 所有的作品製作裡，對於材料選擇的考量，是不可欠缺的。

● 去訓練從自己的感覺、情感、經驗中，選出對植物的關鍵字。

在春天的花園中，以語言去描述發現到的植物所擁有的個性，這些個性會根據觀察植物者的感覺方式不同而變化。（上排）左／水仙…溫柔的、柔和的、細膩的、溫和、安靜的氣味、女性化、位置適中的。中／油菜花…豐富的、輕盈的、春天裡明亮的黃色、聚集在一起的、葉、莖、花、種子具有所有的主張。右／貓柳…柔和的、溫暖的、有光澤、有節奏、集合體具有豐富感。（中排）左／櫻花…溫暖的、輕盈的、細膩、冷色調、短暫的、充滿愉悅的、強而有力。右／蒲公英…溫暖的、可愛的、抗逆能力強、色彩衝擊力強、熟悉的。（下排）左／鈕釦藤…溫暖的、柔和的、細膩的、曲線的、有親近感的、像生鏽的針一般。右／蜀葵…溫暖的、圓形、粗糙的、集合體具有豐富感、圖形化的葉脈，動態向各個方向擴散。

植物也有著各自的個性

　　每種植物都擁有自己的個性。所謂個性，就是從各植物中發現的特徵，如同人類一樣，每個植物也都具有個性，有浮誇、也有樸實的類型。紅色康乃馨、白色太陽花、正紅的玫瑰、黃色鬱金香、天堂鳥、白色的百合、尤加利、白竹葉等……這些常見的植物，都有其個性。試著以言語來表現的話

就像：高貴的、女性的、強而有力的、清純的、孩子氣的、威嚴的、冷酷的、溫柔的……作為一個花藝師，在製作商品時，必須去理解：「向日葵等於元氣」這種不論誰都會有的相同印象。而作為一個要表現自我的藝術家，作品在完成時，可能只會有自己才有的印象附加在這個材料裡，在作自然觀察時，可

根據顏色而變化的個性

同種類的植物也會因為顏色不同，而產生不同的印象。
圖片裡，玫瑰（Piano）的紅色高尚且優雅；旁邊的粉紅色則溫柔可愛。

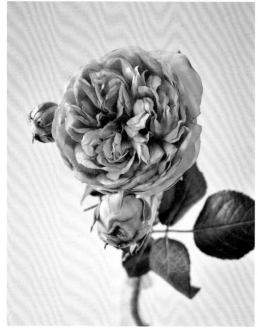

〔 紅色玫瑰（Piano）的角色 〕
高貴、女性的、沉穩的、戲劇化的、藝術的、
信賴的、印象的

〔 粉色玫瑰（Pink Piano）的角色 〕
溫柔的、柔和的、可愛的、惹人疼愛的、浪漫的、盛
裝般的

以從植物的樣貌得到各式各樣的感覺：有向陽的植物、也有存在陰影底下的植物；有雄偉壯觀的植物、也有各種小巧玲瓏的植物和同類生存在一起。不論是隨著季節變化，或是從早到晚也會有不同的表情，和人類又存在著什麼樣的關係。

植物的個性、植物擁有的主張、生長的動態、表面構造、顏色，每種特性都會呈現出不同的感覺，也就是説世界上的人所捕捉到的印象不見得相同。受生活環境、國家文化和生活習慣等影響，感受的方法也會不一樣。因此，世界各國的花藝設計都擁有其獨特的特徵。

捕捉從花市採購的植物個性

如果可以瞭解一個植物的相對個性，就可以正確的看出

作為一個材料在使用上，該運用在什麼對的地方去作表現。如果是花藝師，對於其店內所有的植物都需要充分瞭解其性格。即使是從市場買來的植物，也要瞭解植物原本的生長姿態，隨著季節不同，或是一天之中可以看到的表情和特徵，也稍作思考，並善用我們所有的感覺器官，去理解植物的個性。運用適當的植物去作造型，是花藝師的使命，同時也是一件非常有趣的事。

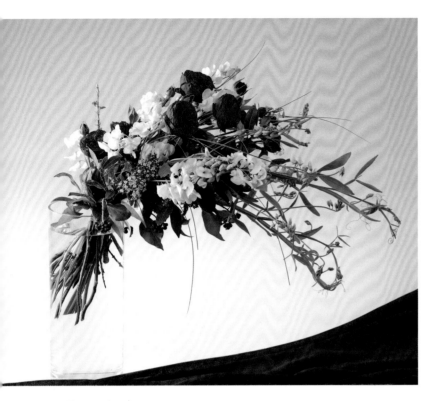

以植物的個性作為主題的花束

在此介紹的花束同樣以紅色和粉色的玫瑰Piano為主角。為了配合因顏色改變而產生不同個性的印象，選擇花束的構成和搭配的材料也會有所不同。如上圖想要呈現紅玫瑰高尚且充滿女性魅力的印象時，選擇製作流線型花束。材料的選擇上，用帶有光澤的葉材，或是可以作出流動般線條且又高雅的材料；下圖配花選用具有溫度且有親切感的材料，放在封閉的圓形裡，玫瑰可愛又溫柔的氛圍，會直接表現在花束裡。如果能充分了解植物本身所具有的個性，在製作時就可以藉材料的選擇，來呈現自己想要表現的主題。

Example I

高貴又華麗的流線型花束
— 紅玫瑰Piano為主角 —

以紅玫瑰的成熟感，搭配優雅流動的流線型花束，將材料作成高低差的分配，一邊製作華麗的氛圍，一邊將視覺焦點往手把方向帶。流線的長度越長，越能強調優雅感。

Flower & Green 玫瑰Piano·香豌豆花·熊草·葉蘭·聖誕玫瑰葉·桂冠葉·野草莓葉·肉桂葉·球蘭·帶果常春藤·圓葉尤加利·紅水木

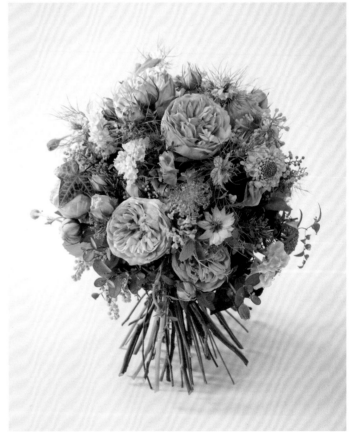

Example II

母親節的圓形花束
— 粉紅玫瑰Piano為主角 —

為了呈現粉紅玫瑰的溫柔婉約，設計出封閉式的圓形花束，加強花束中心部分的密度，下方並作出180°的展開，就可以作出一個完美的圓形，來強調浪漫的氣氛，適合獻給迷人的母親。

Flower & Green 玫瑰粉紅Piano·松蟲草·黑種草·翠珠·丁香花·岔葉尤加利·金合歡·長春藤·梅花·闊葉武竹·聖誕玫瑰·金絲桃葉

2章　植物造形理論 1 ─認識材料─

Lecture 4

1章
自然觀察

2章
植物造形理論 1

3章
植物造形理論 2

4章
各式各樣的表現

5章
提案

植物的主張

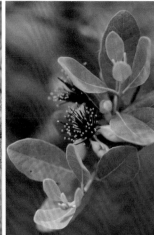

學習要點！

●從自然的階層構造去捕捉主張的不同，大部分的作品皆由這個原理構成，若能加以了解，在作品的製作上會有很大的幫助。

●了解自己所使用的材料「外觀上的價值感」的差異，了解其強弱，將增加作品的主題性或商品的滿意度。

在自然中常見到的植物主張，（上排）左／高大雄偉的樹木屬於大主張，中／自然界中的小主張，會以群生的方式棲息在一起，右／斐濟果的花意外的呈現出較強的主張。（中排）左／在中階層中，群生的植物可作為自然構造中的調和。（下排）左／奇形怪狀的樹木會令人覺得主張較強烈，（下排）右／屬於小主張的植物，若只單獨觀察其某部分，會顯得主張看起來較大。

從自然構造中觀察到的主張，和由植物個性所帶來的主張

在此指的是，從自然的階層構造中所看到的主張強度（勢力的大小），和各種植物個性所呈現出來的外觀主張強度不同。

在下一頁的插圖中，也就是作為我們造型基礎範本的自然階層構造。最上方的是高大的樹木，在其下又有中高的樹木，在更下方有低矮的小樹、外型較高的花草，還有一些小草棲息在靠近腳邊的地面上。

植物在這個階層構造中，有的具有醒目壓倒其他植物的氣勢、有的處於中間位置可以與其他植物搭配、有的存活在自己的世界中，有著自由的地位、也有的在不起眼的角落和同種類

自然的階層構造

所有的植物會選擇適合自己的場所或高度，作為自己的生活空間。在製作植生的表現時，
掌握這種自然構造的印象是必要的。

的植物和平共存、也有的植物雖然小巧，卻不卑不亢的群聚在一起，自然界中存在著各式各樣的生長模式。有無法獨自站立需依靠樹木攀附而生的藤蔓，低頭看腳邊也有石頭、青苔、落葉等，甚至會不小心踢到被人們隨意丟棄的生鏽飲料罐。

　　在大自然裡，植物構成了著大中小不同的勢力，如果我們可以瞭解，所使用的植物在自然界中原本存在的位置，那我們就更能了解植物的主張。

從植物的個性帶來的主張「外觀上的強度」

　　在製作作品時，若特別想要以主要材料來表現主題，除了要斟酌各個植物的個性所表現出來的主張，去衡量外觀上看起來的強度，也是非常重要的事。外觀上看起來越是強大的植物，越具有單獨性；也就是說，就算是少量，也可以持有絕大

的表現力，像百合、蘭花、天堂鳥等都是這樣的例子。外觀強度看起來是中間程度的植物，為了配合表現，使用的分量不多也不少，和其他的植物具有社交性，搭配起來非常便利，像玫瑰、康乃馨、鬱金香或菊花等，都是具代表性的植物。外觀看起來強度較弱的植物，通常要有群生在一起的分量感才能發揮其魅力，就像那些小花小草一樣。

　　有些植物雖然生長的較高大，看起來卻不如中等高的玫瑰；而有些短而小的植物，則清楚地顯現出它們的價值。

　　在選擇作品的材料時，安排主角、配角，甚至是路人甲、路人乙，並不是取決於生長的大小，而是觀察每種植物外觀所呈現出來的視覺強度。

Example I

盛夏的表現

以在自然環境中長的又高又大，且外觀醒目的向日葵作為主角的花束。向日葵以放射狀作較高的配置，呈現出精神抖擻、向外延伸的意象，同樣黃色的萬壽菊也置在較高的位置，將葉材由內向外跳躍；以乾燥的百里香和扁柏作較低的配置，作出讓風可以穿透般的高低差，來呈現夏天植物的生命力。

Flower & Green 向日葵・萬壽菊・加拿大唐棣・藍莓・百里香・扁柏・啤酒花・未央柳・白竹・扁柏

Example II

從家中採集到的自然風

收集了像是在森林中自然生長的植物，以群組及不對稱的方式配置，表現出抽象的自然風景。拖鞋蘭矮小而安靜地生長在森林裡的大樹下，其華麗的外觀具有很高的觀賞價值。

Flower & Green 拖鞋蘭・松・羊齒・常春藤・薹草・日本南五味子・苔草・枯枝



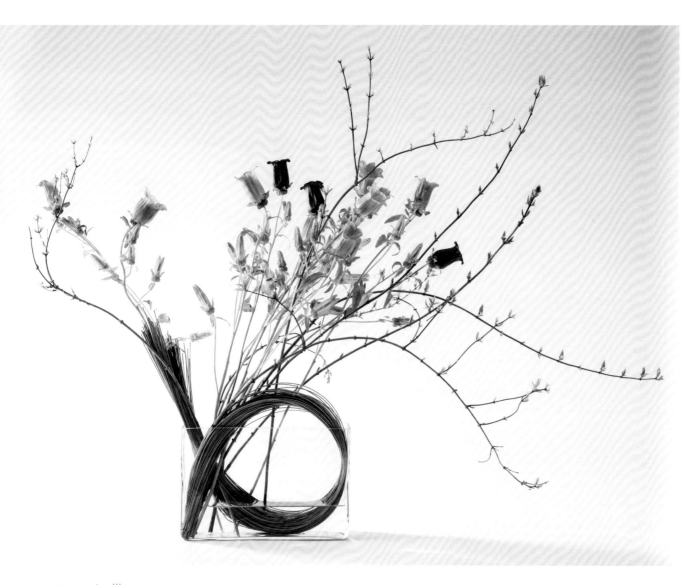

Example Ⅲ

風鈴草的魅力

植物的生長是屬於中間的高度，外觀的強度看起來也是屬於中間程度、柔軟又帶點粗糙的質感。以具有樸素感的風鈴草作為主花，纖細又高尚、優雅的動態和藉由主花側面的排列所呈現出的透明感，以鋼絲草作為基部，而在自然界裡，山梅花比起風鈴草更加強調自己的生長主張，所以運用其花莖的整體呈現出流動姿態的配置。

Flower & Green　風鈴草・山梅花・鋼絲草

2章　植物造形理論 1 ─ 認識材料 ─

Lecture 5

1章 自然觀察

2章 植物造形理論 1

3章 植物造形理論 2

4章 各式各樣的表現

5章 提案

植物的動態

學習要點！

● 利用寫生的方式描繪出植物的生長動態，再以箭頭標示觀察到的方向性，就可以幫助我們了解材料所具有的動態特性。

● 植物的動態在空間中通常會指引出方向。試著只將一種材料插在花瓶裡，擺在房間內某個適當的位置，可以幫助我們作空間構成的訓練。

眺望寬廣的大自然，各種植物好像在恣意的舞動著雙手，看似在跳舞的樣子，找個喜歡的舞蹈近距離觀察，就可以發現植物的動態有著靈活多樣的氛圍。

1_觀察植物生長的動態和了解它所帶給人的印象

在我們的生活周遭，存在各式各樣的「動態」。人類或動物的行走、運動、舞蹈或演戲、音樂，風和雨等自然的現象，宇宙、機械、器具等的工業技術、經濟、流通、心臟的跳動等，動態有看得見的也有看不見的、有可以感覺得到的也有可以聽得到的。動態一但展開就會留下痕跡，而且還會隨著動作產生變化。地球上所有的生命活動，是不可能沒有動態的。植物也有著各種不同的動態特徵，它能讓我們所感受到的印象有所不同。

捕捉各種植物的動態，選擇符合主題的材料

飛燕和劍蘭有著「向上延伸」的動態，這樣的動態給人的印象是生動活潑的。玫瑰和康乃馨的動態是「向上延伸然後靜止」，有著沉穩且讓視線停止的感覺。百合和孤挺花有著「向上延伸然後展開」的動態，展開時的放射狀會需要較大的空間。蘭花類和芒草葉等，有著「描繪弧線般的」動態，給人優雅、柔順、女性的印象。大多數的草類和紐西蘭麻等，是具有「向各個方向延伸」的材料，有躍動般生長的形象。藤蔓類植物具有如「遊戲人間般的」動態，像在跳舞一樣，有著自由又輕盈的氛圍。繡球花、石蓮花、苔草、石頭等，有著「靜止不動」的動態特徵，有較被動的及較重的感覺。梅花的枝條或蘋果樹的老枝等，有著「有稜有角」的動態，有僵硬和沉重的意象。常春藤、文竹等有「向下垂落般」的動態，給人流動的感受。

像這樣捕捉植物變化多端的動態，在迎合主題、選擇適合材料的作品中是必要的。

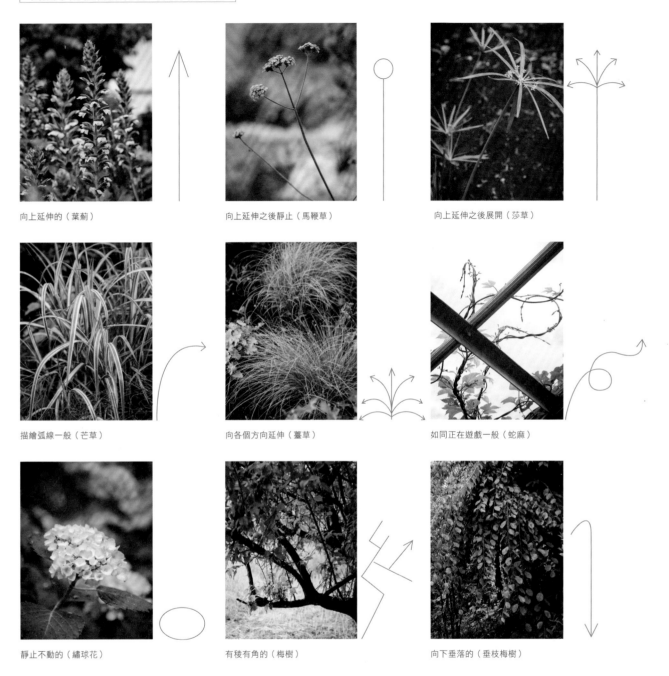

向上延伸的（葉薊）　　　　　向上延伸之後靜止（馬鞭草）　　　向上延伸之後展開（莎草）

描繪弧線一般（芒草）　　　　　向各個方向延伸（薹草）　　　　　如同正在遊戲一般（蛇麻）

靜止不動的（繡球花）　　　　　有稜有角的（梅樹）　　　　　　　向下垂落的（垂枝梅樹）

瞭解動態的特徵，並活用在作品中

　　植物的動態能賦予作品生命力，也會對主題帶來極大的影響。在使用多種花材組合去構成時，材料之中最引人注目的動態，會左右作品整體的氛圍。想要呈現向上延伸或線條般的動態時，就必須考量這些流動的動態，是否有足夠的空間；而像

是有稜有角的動態會給人有較重的意象，而弧線般的動態則也會給人有較輕盈的感覺；所使用材料動態若是越具有活動力，植物生長的樣貌也就越能被強烈的表現出來。注目於植物最原始的表現力，並對其特性作最適當的處理，在造型表現的領域上也會更加開闊。

Example

展現植物動態的作品 — 優美又輕快的表現 —

利用芒草如描繪弧線般的動態，再加上鐵線蓮如遊戲人間般自由的彎曲線條感，形成一束優美輕快、又具有清爽氣息的花束。主要的動態為曲線，藉由不同種類的曲線去組合，更能增添作品的表情。但是若加入過多的材料，會使作品看起來過於平面，所以盡可能讓線條不要重疊的方式下使範圍擴大，這是在表現動態效果時非常重要的一環。

Flower & Green 鐵線蓮‧垂枝梅樹‧香豌豆花‧芒草‧蛇麻‧卡羅萊納茉莉

2_由植物動態來表現線與空間

植物有著各式各樣的生長動態，一旦春天來臨，會出現花苞並開花；夏天時葉子會開始茂盛的成長，到了秋天樹葉落下，冬天時樹枝的姿態則會有明顯的改變。樹木生長時的律動，可以隨著時間的變化和發展去推測。

隨著植物的生長，花莖和枝幹會漸漸延伸，讓我們看見那些美麗的姿態，都可能激發我們內心的創作欲望。由植物的動態所想像創作出來的線條，有像以細字筆描繪出來的曲線，也有有稜有角的折線。如果要以線條感來表現作品時，就要特別挑選具有這些特徵的材料跟素材，並藉由表現來強調出那些線條。如果只使用單一材料，這條線會從頭到尾都被看得很清楚，而如果是以複數的線去作出空間時，則可以令人感受到植物在其間生長，更能增添作品的氣氛。不僅僅是線，利用線條營造出來的面狀與塊狀，可以製造出對比，間接的更加強調線的特性。利用較多的線條，相互重疊交錯，也可以製造出具有魅力的律動感。

要如何收集線與空間的靈感和印象？可以從自然中的風景或植物觀察中取得，不僅僅是觀察花朵美麗的部分，從植物的腳邊到頂端的沿線逐一去觀察，可以發現植物生長時所呈現出來的各種姿態。在製作線與空間時，同時觀察植物和其所存在的空間，是非常重要的。

以黑海芋呈現出線與空間的作品

左下圖表現海芋從頭到尾整體完整的姿態，並以乾燥的柿子葉包覆海芋的花莖，使其可以在花器中站立。右下圖則使用和海芋有同樣線條感的巧克力波斯菊一起綑綁，能讓曲線的表現更添美麗，再以更細長的薑草，來強調線條的流動感及添增作品的視覺平衡，最後以牽牛花葉在花束的底部收尾。

存在於自然界中的線與空間

植物動態的方向。筆直延伸的新枝，動態是向上的。

花苞。動態向內。

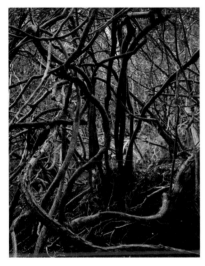

樹藤。在森林中自由奔放的移動線條。

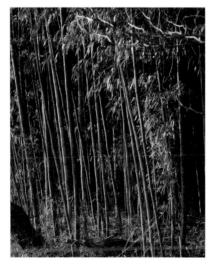

竹子。如同抬頭向上看一般，像是筆直的線。

芒草和岩石。曲線和塊狀。

葡萄藤。好似無時無刻都在移動的線條。

蘆葦。乾枯的過程中不經意產生的線條。

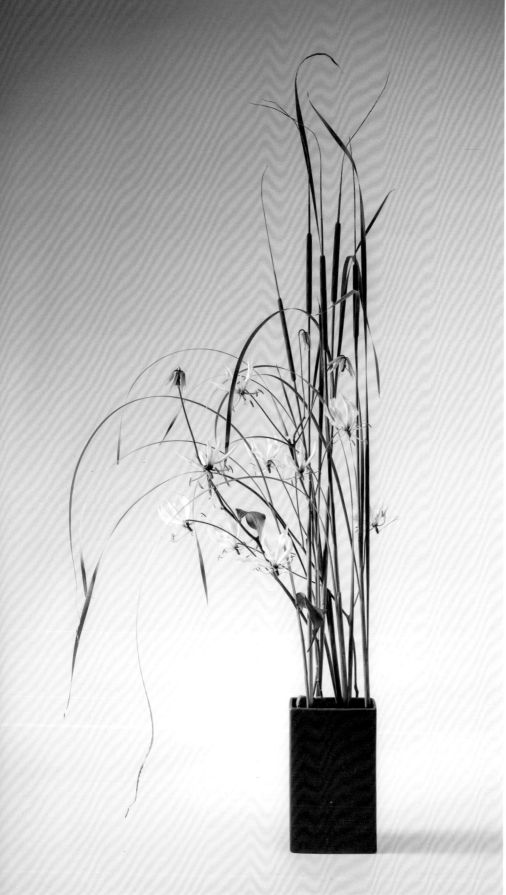

呈現簡約的線與空間

藉由細長且有向上延伸感的線條，和有著大幅
擺動的線去製作出較大的空間，並在其中添加
點綴性的花材來營造氣氛，在向上延伸的水燭
葉裡，放入表現夏季即將結束的白色火焰百
合，營造出強與弱來呈現季節感。火焰百合藉
由水燭葉作支撐，配置在空間中。在這個作品
裡，要善加處理火焰百合的葉子，保留過多的
葉子，會將空間填滿，而失去緊緻感；但去除
過多，又會失去分量感。

Flower & Green　白色火焰百合・水燭葉

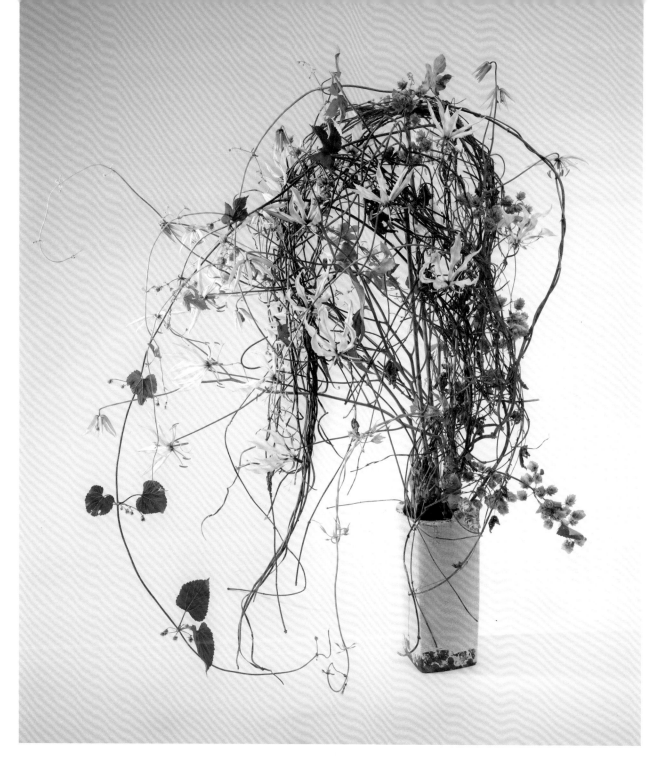

Example II

藉由相互交疊，釋放出線的本質

這個構成是利用蛇麻乾枯的枝條去交織成一個塊狀體，再用火焰百合及葉材，沿著塊狀體作延伸發展，如此一來，可以強調不斷延展的線與空間。就算是使用同種火焰百合，相較於左頁的作品只展現線條，本頁的作品也融合了夏末自然景觀的印象，以火焰百合和帶有綠葉的蛇麻來表現夏末最後殘留的植物，而乾枯的蛇麻象徵著迎向秋天的樣子。

Flower & Green　白色火焰百合・蛇麻・竹棒

植物具有的表面構造

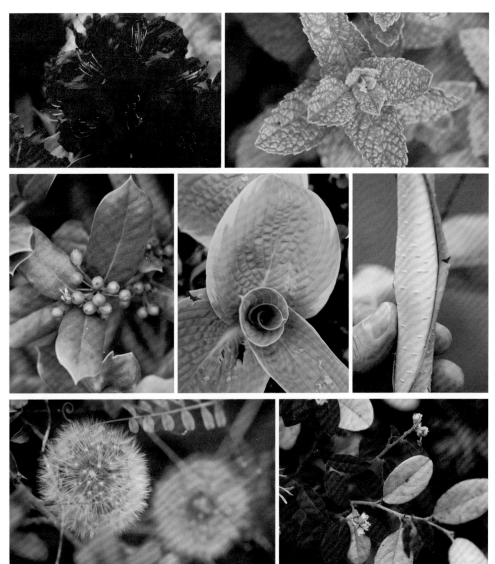

●依表面構造給予人的印象作分類，可以幫助我們配合作品主題作選擇。

●製作作品時，知道如何選擇容易傳達表面結構的輪廓。

自然中常見各式各樣的表面構造。（上排）左／光滑又帶有透明感的杜鵑花。右／有點粗糙感的薄荷葉。（中排）左／堅硬又帶有光澤質感的冬青。中／光滑質感的玉簪葉。右／細緻光滑的樺木枝幹。（下排）左／柔軟又細節分明，有如棉花般的蒲公英。右／紅花檵木有光滑的花瓣和微帶光澤的葉。

表面構造也就是質感・質地

　　光滑的、粗糙的、刺刺的，植物的質感、質地也包含這些視覺印象，都稱之為表面構造。表面構造可大致區分為三大類：

　　①具有光澤的（如火鶴、電信蘭、茶花葉等）。

　　②微帶光澤又有光滑的印象（如海芋、百合、蘭花、玫瑰

等，多數植物的花瓣、花莖）。

　　③好像表面被分割般、粗糙的（如薊花、向日葵、百日草等）。

　　表面構造有其特有的特徵，具有光澤的表面構造呈現出堅硬的、冷淡的、都會的印象；而如絲綢般帶有光滑微亮的，有

表面構造 · 質地

光的反射

葉材的表面構造較細緻時，射入的光線會以接近正角度反射，給人較冷的印象，看起來會有光澤感。

表面構造有分割過的粗糙感時，射入的光線會隨意反射，所以不會呈現光澤，反而有溫度感，因而產生遠近感及深度。

立體構造 · 結構

構造的組成

乾枯的芒草，互相重疊形成一個立體的構造。

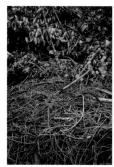

乾燥的枯枝及藤蔓交錯重疊，形成一個立體的構造，比起上圖更顯得具有立體空間。

著柔軟光滑、高尚的感覺；粗糙的、如被分割過的表面構造，帶有粗野的、有溫度的、較重的感覺。

　　觀察各式各樣的植物表面構造，發現某些具有特別質感的葉或花瓣時，可以用手實際去觸摸感受、或拍照、寫生，將那些葉子一葉葉的排列，思考它令人感到美麗的理由。不同質感的葉子並列時，去記憶它的差別性，也是不錯的方法。像天堂鳥的葉子有如皮革般的質感、羊耳石蠶有如絲絨般的質感，帶有形容詞的觀察也是很有效果的。

　　表面構造的認知是較平面式的，當構造為立體形式時，可以藉由架構來捕捉。花藝師的造型設計可以區分為如質感質地的平面構造，和架構類的立體構造，平面構造是視覺上的認知，立體構造是可以用手作觸覺上的認知。 表面構造可以左右作品的整體印象

　　表面構造所帶來的印象，也會隨著花和植物的顏色，及其呈現出來的個性而有影響，例如有如天鵝絨質感般的紅色孤挺花，和同樣是紅色卻帶有光澤和冷淡印象的火鶴相比，一樣是紅色，卻給人不同溫度的感覺。表面構造的性質，也會受到花和植物視覺上所呈現出來的重量感而影響，山茶花和天堂鳥的葉，有較沉重堅硬的印象，銀幣葉和波斯菊則有著纖細輕盈的印象。作品中使用的花器所具有的質感和特性，也會和作品的主題呈現有關連。

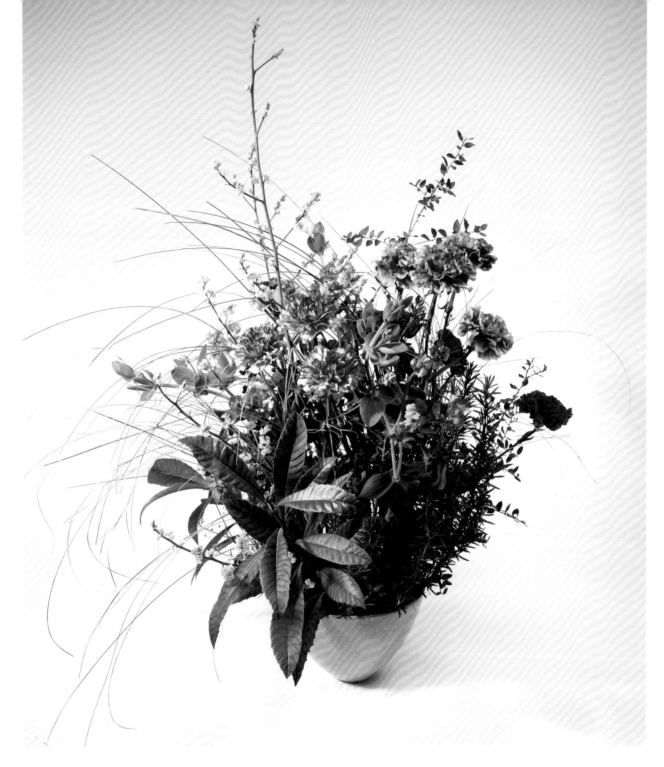

Example

清爽沒有陰霾，又帶著明亮的新鮮感表現

主角是帶點藍色又具有透明感的康乃馨，在這裡的植物枝條有著美麗的延伸線，朝向太陽伸展的香豌豆花，以及許多纖細弧線的草類；充滿個性又具有明確形體的枇杷葉，有著可以反射光線的質感，表現出五月鮮明爽朗的陽光。

Flower & Green　三種康乃馨・山胡椒・香豌豆花・迷迭香・薺菜・黃楊・熊草・枇杷葉・咪咪草

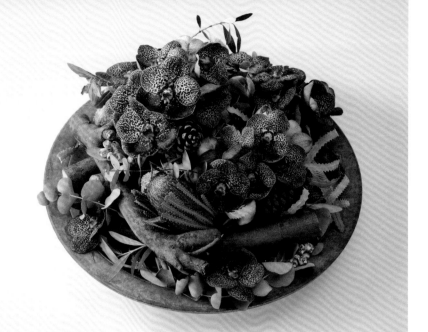

Example II
時尚感的裝飾

以肉桂枝和具有光滑質感的巨輪萬代蘭，以及有粗糙印象的松果組合而成的設計。藉由緊湊的組合，呼應出即使同質感的材料，也會因顏色不同而具有較堅硬等個性相異的效果。巨輪帶有藍色的紫，將整體材料作連結，令人意識到有沉穩印象的夏天。

Flower & Green 肉桂枝・佛塔・尤加利・山茂堅・橄欖葉・巨輪萬代蘭・松果・尤加利果

Example III
法蘭絨花束

帶有如布料般柔和溫柔質感的法蘭絨花，具有不可思議的想讓人輕觸它的親切感，再搭配薊花刺刺的質感，藉由這個奇妙的對比，作成極有個性的花束。同時有著堅硬及光滑質感的橄欖葉，可作為這些材料的過渡橋樑。

Flower & Green 法蘭絨花・薊花・橄欖葉

植物的顏色

1_色彩學習 ─ 了解顏色所具備的特質 ─

對花藝師而言，不論是在商品或作品的製作，重視顏色的組合搭配是非常重要的。在德國的花藝師養成職業訓練學校裡，一開始就會學習顏色是如何產生的，再來是有彩色、無彩色、光源色、物體色、柔和色彩、暗色調、彩度、明度、色相等相關聯的色彩基本知識，進而往色彩表現的學習邁進。

學習表現的第一步，就是要先思考顏色扮演著什麼樣的角色。顏色不僅僅是從眼睛看到的那些色相、明度、彩度等現象，而是隨著我們周遭的自然現象、生活環境、文化的差異，或是我們的感覺器官而有不同的影響，產生有如下方的作用。

1生理作用：有些顏色看到之後，會讓我們產生對血液循環或神經系統的影響，進而有冷靜或興奮的感覺。

2心理作用：例如生命和火的象徵，也是因為我們人類的心理作用而產生。

3共同感覺作用：物體的顏色會因為距離遠而看起來較小、距離近而看起來較大。

4視覺作用：物體的顏色會因為距離遠而看起來較小、距離近而看起來較大。

從自然觀察了解顏色所扮演的角色

右頁的圖片就是顏色所具有的角色扮演範例，並不侷限於內容所寫的，這些顏色也會隨著觀察者居住的環境、國家、性別不同等，感受也會不同。花藝師必須了解一般的顏色具有什麼樣的個性，這是非常重要的。如此一來才能夠依據客戶不同的需求，去選擇適合搭配的顏色。商品或作品中，要以主要材料的顏色，作為主題色，藉由這個顏色所呈現的氛圍去構成主題，以合理又確切的表現，去接近主題。我們的造型材料，也就是植物，具有變化豐富又多樣的色彩。首先，從季節就可以看出大自然豐富的色彩變化，植物的成長階段裡，就有著新芽和嫩葉、花和果實的顏色變化，當我們有了色彩學的知識，對於植物顏色所產生出來的效果去作研究，是一件非常有趣的事。

Example |
描繪「梅雨季中的放晴」光景的花束

以珊瑚粉來表現梅雨季中的放晴時光。使用這個季節裡才有的芍藥顏色作為主色，珊瑚粉帶有溫暖的、晴天的、明快的、元氣的個性，藉由這些個性可以讓人聯想到梅雨季裡突然放晴時的明亮日光。配花以盛開的迷你玫瑰、水仙百合和木香花，來綑綁出有高低差變化的花束，表現六月的庭院裡，植物盛開的樣貌。

Flower & Green 　芍藥・玫瑰・水仙百合・木香花・小手毬・毬蘭・文心蘭・天門冬・葉蘭・檸檬葉・鈕釦藤

各種植物顏色所具有的角色扮演及印象、特性

黃

光·陽剛·光輝·忌妒·受到鼓舞的·醒目·看起來有放大的效果。

橘

豐富·權力·鮮豔·愉快·行動的·非常醒目·看起來較近

紅

感情的·激情·戰鬥·溫暖·厚實的·非常醒目·看起來較近

藍

信賴·忠誠·永恆·憧憬·寒冷·壓抑·看起來又遠又小

綠

自然·年輕·平靜·希望·新鮮·協調·看起來較遠

紫

威嚴·氣質·成熟·哀愁·憂鬱·神聖·看起來較小

白

和平·樸素·純潔·輕盈·清潔·寒冷·看起來有放大的效果·看起來變輕。

黑

憂傷的事·死亡·失敗·沉重·認真·威嚴·看起來較小·看起來較重

茶

永續的·真實·穩重的·厚實的·大地

Example Ⅱ

獻給年輕女性
明亮可愛的氛圍
— 以嫩粉色為主題 —

以顏色代表的個性為主角，來表現主題的方法，並配合此主題選擇適合的配花來搭配。嫩粉帶有可愛的、明亮的、女性等象徵。以太陽花為中心，去選擇其他帶有柔和粉色的花材，藉由顏色的濃淡變化去表現主題。

Flower & Green 太陽花・松蟲草・香豌豆花・二種玫瑰・米香・金翠花・白竹・檸檬葉

Example Ⅲ

梅雨季中的陰天花束
— 以淡粉色為主題 —

在此也是以顏色所呈現出來的個性去表現主題，並配合此主題選擇適合的配花來搭配。如安靜的、溫柔的、女性的、優雅的、清晰等象徵。從淡粉色的玫瑰為主色去作聯想，藉由松蟲草到深紫色的藍蝦花，再到藍紫色的大西洋長春藤果實的連結，去強調清晰的印象，表現出烏雲密布的天空。為了配合主題，選擇帶有光澤的桂冠葉及茶花葉，象徵梅雨季的雨滴。

Flower & Green 玫瑰・松蟲草・米香・大西洋長春藤・藍蝦花・羊耳石蠶・白竹・桂冠葉

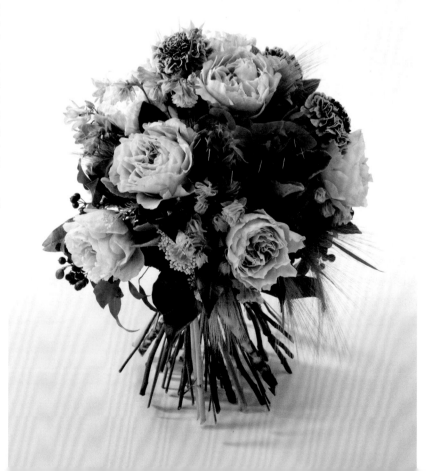

2_關於顏色 — 帶有黃色與帶有藍色 —

帶有黃色的植物所呈現給人的印象

〔 大理花 〕
溫柔的

〔 金絲桃 〕
有溫潤感的

〔 板屋楓 〕
有親近感的

〔 矢車菊 〕
明亮的

〔 松果菊 〕
熱情的

〔 水仙百合 〕
柔美的

〔 碧冬茄 〕
微亮的

〔 薹草 〕
沉著穩重的

　　植物本身具有許多顏色，任何一種植物從花、莖、葉，甚至是到根與種子，就算只看花的部分，有許多不同顏色混在一起也不覺得奇怪，以此作為自然觀察的一環，去觀察各種植物所擁有的顏色。

　　在此以植物材料使用的部分，去思考想要呈現的是帶有黃色的還是帶有藍色的部分。紅、藍、黃、紫、橘、綠等顏色，都分別可能帶有黃色或帶有藍色。帶有黃色的，一般具有溫暖的、柔和的、溫柔的氛圍；而帶有藍色的色彩，則有冷的、都會的、清爽的感覺。去思考我們所使用的植物，被歸為哪一種顏色的分類，並決定該作什麼樣的組合搭配，是非常重要的。

　　能夠充分運用植物顏色所具有的特徵，相信也更能夠添加作品的品味。

　　目前坊間所謂的個人色彩診斷，即是依照帶有黃色或帶有藍色的分類來作為判斷。我們也可以從自己的膚色、髮色，甚至眼睛的顏色，去判斷我們適合穿著帶黃色的衣服或帶藍色的衣服。花藝師要培養對顏色的敏銳度，這對工作上是非常重要的。

配合作品主題去選擇適合的顏色

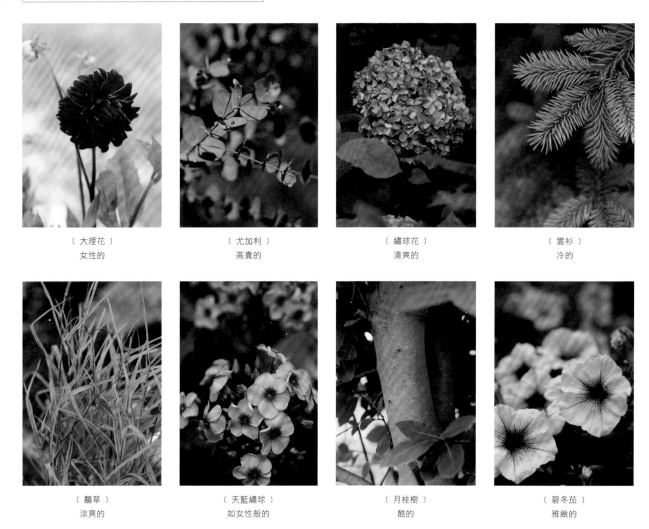

〔 大理花 〕
女性的

〔 尤加利 〕
高貴的

〔 繡球花 〕
清爽的

〔 雲衫 〕
冷的

〔 鷸草 〕
涼爽的

〔 天藍繡球 〕
如女性般的

〔 月桂樹 〕
酷的

〔 碧冬茄 〕
雅緻的

配合作品主題去選擇適合的顏色

不論是帶有黃色或帶有藍色,有下列幾種組合方式:

1.僅帶有黃色

2.僅帶有藍色

3.帶有較多黃色、較少藍色

4.帶有較多藍色、較少黃色

就算如此,植物顏色的組合搭配,也會有例外。例如說一朵花裡可能有帶有藍色的花瓣和帶有黃色的花萼;而帶有粗

糙質感的植物會給人有溫暖的感覺,但它也可能帶有藍色;或是在生長過程中,因為受光的方式不同,產生不一樣的顏色變化。要呈現植物的哪個部分或是何種特徵,選擇適合的材料都會讓我們想要表現的印象或傳達的訊息更加明確。

Example I

不同顏色給人不同的印象變化 1　　— 使用帶有黃色的材料 —

藉由夏末到初秋的季節變化給人的印象，將花圈的左右兩邊分別配置帶有不同顏色的材料。在右半側有偏黃的玫瑰，有著可愛又溫暖的形象，其他的材料也都帶有黃色，作為主體的構成，而且統一帶有粗糙質感，去表現溫柔又豐富的印象。

Flower & Green 　玫瑰・雞冠花・巧克力波斯菊・商陸・金絲桃・向日葵・紫蘇・繡球・西洋羽衣草・狗尾草

Example II

不同顏色給人不同的印象變化 2　　— 使用帶有藍色的材料 —

左側以帶有藍色的玫瑰Sophia，呈現高尚且女性化的印象，並選擇和此顏色有同樣印象的質感，如微帶光澤和有光澤的材料去表現優雅和高級感。

Flower & Green 　玫瑰・雞冠花・尤加利・燕雀草・沙棗・芒草・奧勒岡・黑米

3_各種顏色的組合搭配

德國的花藝師學習色彩學，是以瑞士藝術家約翰‧伊登（Johannes Itten）的12色相環作為基準，了解各個顏色的特性，在伊登提倡的對比表現裡，學習不同的顏色組合會帶給人什麼樣的影響，右頁所顯示的即為顏色對比的範例。

像這樣顏色對比的範例，存在於我們生活周遭，如店面招牌的顏色、服裝的搭配、各式各樣的廣告海報，所有的配色都是依其目的與效果去作選擇的，根據觀賞者看到時的第一印象所產生的感覺去進行構成。花藝師也可以依此為範本，將這些配色組合應用在花束或空間設計裡。

花藝師的色彩學，是以觀察植物的顏色作為出發點，去捕捉顏色所帶給我們的意象，根據植物所具有的個性、主張和生長動態、表面構造等，各種要素之間的關聯性去思考。作品中，我們選擇這個材料的意義為何？為什麼這個主題要選擇這個材料？花藝師要以理論為基礎，為提案進行解說，所以學習色彩的基礎知識是非常重要的。

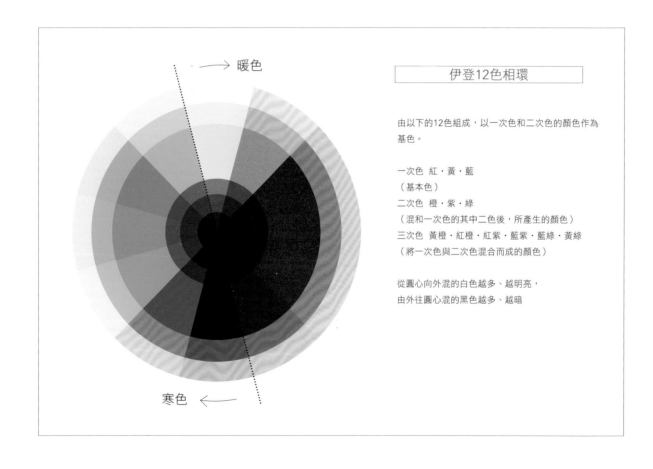

暖色

寒色

伊登12色相環

由以下的12色組成，以一次色和二次色的顏色作為基色。

一次色 紅‧黃‧藍
（基本色）
二次色 橙‧紫‧綠
（混和一次色的其中二色後，所產生的顏色）
三次色 黃橙‧紅橙‧紅紫‧藍紫‧藍綠‧黃綠
（將一次色與二次色混合而成的顏色）

從圓心向外混的白色越多、越明亮，
由外往圓心混的黑色越多、越暗

根據伊登所提倡的色彩對比來作探討
花藝作品在製作時，更能增添趣味的組合搭配

〔基色的對比〕

– 客觀的判別方式 –

色相的對比

視覺衝擊最強烈的顏色，紅、藍、黃的基本組合。隨著二次色、三次色的變化，效果會變弱。

有彩色與無彩色的對比

在具衝擊的色相對比裡，加入無彩色可以讓有彩色更加突出，又可以有中和、穩定的連結。

補色的對比

色相環上位置正對面的顏色關係，具有緊張感的組合，也可以讓人感受到調和。

明暗的對比

透過顏色的明度和強度形成的對比，明亮的顏色有著較大較近的印象，暗色則有較小較遠的印象。明暗面積的不同，會產生不同的印象。

彩度的對比

純粹鮮明的顏色和濁色的組合搭配。純色加白、黑、灰混和後，會使其彩度產生變化，使整體呈現不同的氛圍。

面積的對比

明度會影響顏色看起來的大小，色面積的比例以（歌德的明度比例）黃9：橙8：紅6：紫3：藍4：綠6作調整變化，較易達成調和。

〔衍生而出的對比〕

–主觀（依據心理性質）的判別方式–

輕重的對比

明度高的顏色看起來較輕，明度低的顏色看起來較重。

主動與被動的對比

暖色和彩度高的顏色給人主動的印象，寒色和彩度低的顏色給人被動的印象。

遠近的對比

暖色和彩度高的顏色看起來距離較近，寒色和彩度低的顏色看起來距離較遠。

寒暖的對比

從黃到紫紅的顏色為暖色，紫到黃綠的顏色為寒色，這些顏色會依人所感到的溫度而不同。

質感的對比

即使同顏色，也會因質感的不同而呈現不同的印象。類似的灰色搭配，質感不同，外觀也會改變。有光澤的會給人較冷酷的印象，粗糙的則會給人柔和溫暖的感覺。

以花束作出顏色的對比

從P.43中介紹的顏色對比裡，選出四種範例以花束來表現，讓我們來思考實際在運用上會呈現出什麼樣的印象和效果。

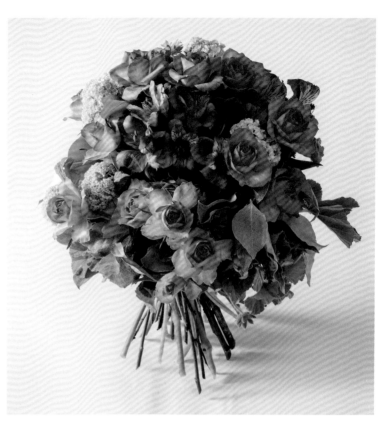

Example Ⅰ

補色對比
— 夏季的明亮花園 —

以補色關係的粉紅和黃綠作搭配，作出印象鮮明的花束。初夏在花園裡常見到的配色組合，顏色的彩度也互相配合。補色的組合通常會給人較強的印象，所以利用沙棗葉背面的無彩色，也就是灰色，來製造緩和。水仙百合選擇和玫瑰同色，主是要讓顏色的效果更加地被傳遞出來。

Flower & Green 玫瑰・水仙百合・雪球花・香草天竺葵・沙棗

Example Ⅱ

彩度的對比
— 炎熱的七月 —

想要呈現夏天的顏色，選用看起來不會混雜的黃色和橙色，運用其彩度的變化來作顏色的組合，來呈現出夏天炎熱的氛圍。基調以鮮明的黃色太陽花和橙色的萬壽菊為主。太陽花和帶有一點白色的黃玫瑰和水仙百合作連結，橙色萬壽菊則和帶了一點黑的繡線菊及別的太陽花相連，如此一來，除了使花束可以呈現炎夏的顏色之外，還能更增添立體感。

Flower & Green 太陽花・萬壽菊・玫瑰・水仙百合・金雀花・繡線菊・吊鐘花・蓮梗花

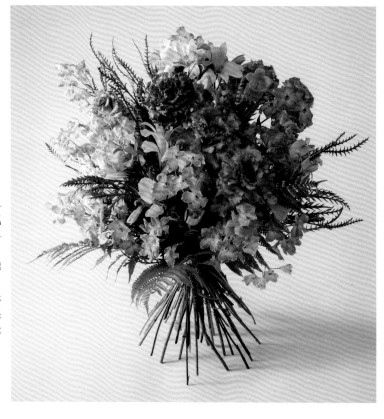

Example III

寒暖對比
— 七月的清涼海岸 —

以藍色、紫色和黃色作成寒暖的組合，寒色的分量較多，並選擇在彩色裡混入一些白色、無彩色，使其呈現柔嫩色調的花，來表現海邊的清涼氣氛。加入飛燕和藍星花的藍，還有帶著冰冷印象的紫桔梗，更增添清涼感。盡量不要讓黃色過於突出是重點，加入銀樺葉混入其中，想像彷彿漂流木被打上岸的意象。

Flower & Green　飛燕・藍星花・桔梗・水仙百合・風鈴草・羊齒・銀樺葉

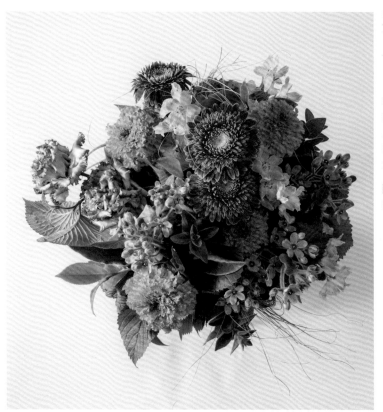

Example IV

面積對比
— 活潑又愉快的七月 —

由橙色、藍色、紫色來構成，也形成主動和被動的配色組合，刻意讓主動顏色的面積較大，並使其作群組的分布。如此一來，可放大其影響，讓元氣明亮的氣氛更加明顯。藉由組合明度不同的材料，增加對群組的注目。明度不同時，也可以感受到前後感。強調面積比例的變化，也可增添律動感，並放入薹草以作為各色花材之間的橋樑。

Flower & Green　太陽花・萬壽菊・飛燕・藍星花・山茶花葉・羊耳石蠶・薹草

材料的選擇

選擇材料時思考其適合的用途

製作作品時最先直接要面對的問題就是，要使用什麼樣的材料來作搭配。想要製作充滿自己原創的作品時，如何去選擇適合的材料表現自己的主題？決定了主要材料後，接下來又該如何選擇要搭配的副材料？在此以四個作品作為範例，從造型理論的各種觀點來看，「材料該如何作選擇？」將以專門的選擇理由來列舉說明。在製作作品時，非常重要的是，我們使用的材料具有怎樣的角色？具有怎樣的象徵意義？材料的存在價值跟主題的呈現是否一致？是否有恰當的運用材料？

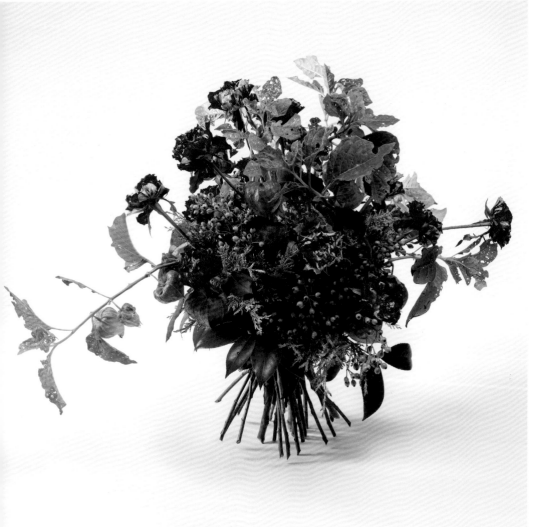

Example

秋天的果實

在秋天的花園裡，充滿著果實。以明亮又強烈的氣氛，來表現植物材料的個性。

Flower & Green

■ 玫瑰「萬花筒」
充滿秋天的華麗及明亮感，又帶有一點可愛，符合花束的主題。

■ 宮燈（酸漿果）
秋天果實的象徵，外型較大且顏色醒目，可以使花束充滿獨特的個性。

■ 藤蔓玫瑰（果實）
相較於酸漿果，是屬於小而結實的果實，能形成對照組，使用較多的分量時可用以強調主題。

■ 柏
在構造上，屬於填充素材，尾端略帶紅色的葉，讓葉子具有季節感。

■ 山茶花葉
作為花束展開時，收尾的葉材，帶著有光澤且堅硬的質感，可以支撐這個充滿個性的花束。

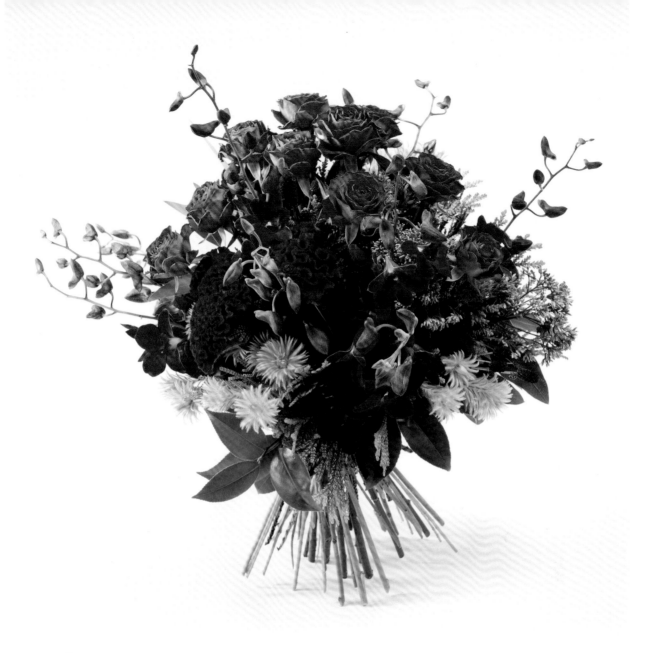

Example ‖

將優美和華麗綁成一束

使用深色的材料，緊湊的綁在一起，強調顏色和質感，表現出秋天的感覺。

Flower & Green

■ **玫瑰（Precious Moments）**
帶著深邃又溫暖的紫色，是在秋天裡非常美麗的玫瑰品種，作為作品的主色。

■ **石斛蘭（Anna）**
鮮明的顏色和絨布般的質感，和花束的主題非常適合，花瓣的前端呈現較長較尖的形狀，可安排在花束輪廓的凹凸處。

■ **地榆**
代表秋天的材料，為了配合主題，不要選擇太深咖啡色的，要選擇看起來較新鮮的顏色。

■ **雞冠花**
顏色比石斛蘭看起來更加鮮明，屬於比較裝飾性的材料，盡量選擇看起來不會過於粗獷的顏色。

■ **蘭草**
和地榆跟雞冠花一樣，是令人感到秋天氣息的材料，也和玫瑰花瓣內側的顏色作連結。

■ **天藍繡球**
深紫色又呈塊狀的材料，象徵著從夏天移轉到秋天。

■ **毛筆花**
能吻合優雅又溫和的選擇，令人聯想到冬天的毛系素材。

■ **山茶花葉**
於花束展開部分作為收尾的材料，有較重的印象，可以支撐較厚重的花束。

■ **絲柏**
構造上作為填充物的地位，葉的表裡都充滿具有魅力的顏色和不同的質感，和山茶花的葉子一樣，是讓人聯想到冬天的材料。

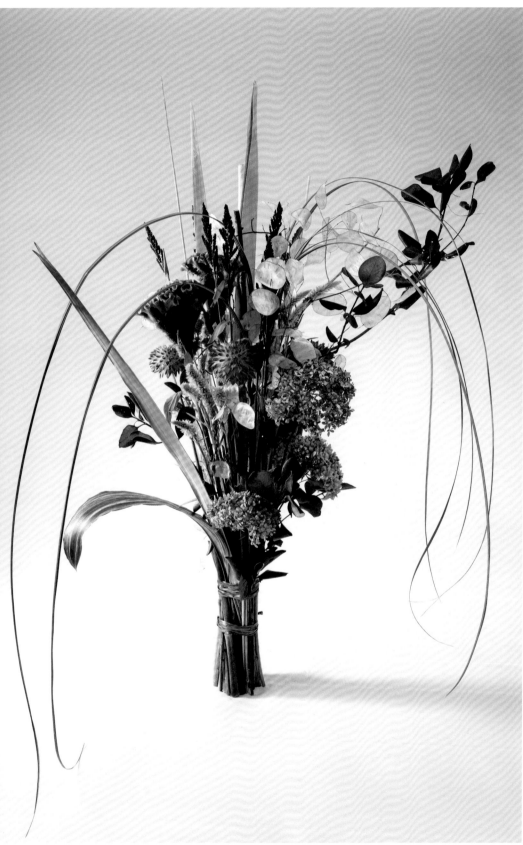

Example III
冬天的來訪

隨著華麗的秋天優雅的謝幕，隨之而來的是漸漸失去生氣的植物，運用材料的組合，來表現出「生」與「凋零」。

Flower & Green

■ **銀幣葉**
在植物材料中，充滿特殊的個性，具有透明感且輕盈的表現，是構成這個花束主題的材料。

■ **大理花（Valley Porcupine）**
在眾多乾枯的植物之中，殘留一個新鮮的粉色，象徵著「生」。

■ **雞冠花（Christy brown）**
和大理花一樣，表現「生」，是優雅的秋天材料。

■ **黑米（Flakecioccolata）**
暗示冬天的材料，有著深黑茶色的要素。

■ **斑葉蘭**
在眾多像是褪色的、乾燥質感的材料中，帶著光澤和鮮明的綠色，扮演點綴的角色。

■ **雞冠花（希望之燈）**
從質感和顏色去表現冬天的印象，在此是作為「生」的材料。

■ **喬木繡球（安娜貝拉）**
在具有高度的花束裡，可以維持安定感的比例，乾燥後的輕盈更符合主題。

■ **日本蘆葦**
有著細長優美曲線的乾草，將空間擴大，呈現冬天凜冽的空氣感。

■ **乾燥的裝飾材料**
在室內設計的分野裡，常常會被塗成白色作為裝飾的材料，具有自然卻不會過於感傷的印象，可以將它視為高興地迎接冬天的來訪。

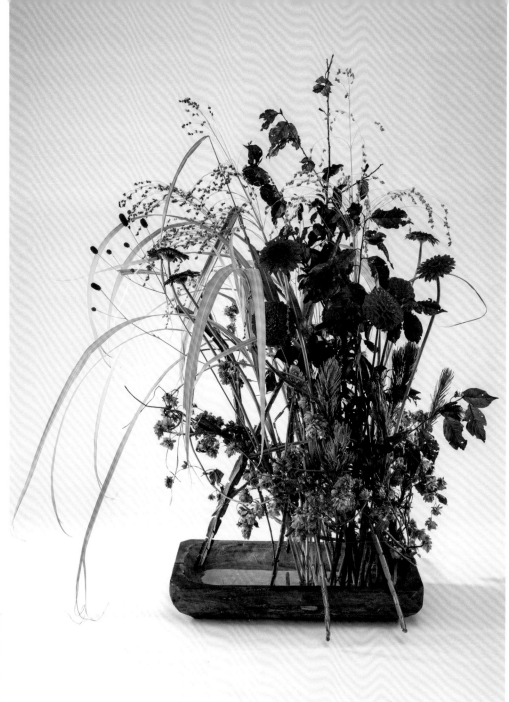

Example IV
深秋裡雄偉
壯麗的大自然

運用有著厚重感的顏色和形狀
的材料，作出生動的空間，也
和材料的「動」形成對比。

Flower & Green

■ **大葉黃楊：**
隨著秋天漸漸轉深，充滿個性的枝節花穗可以明
顯的被看到，在此作為固定花材用的骨架。

■ **蛇麻**
在夏季時，會盛開出許多紅葉，一起纏繞在大葉
黃楊織成的骨架裡，並添加在作品下方的空間。

■ **大理花（旭日）**
秋天必備的材料、有著美麗又深邃的顏色，充分
表現主題的厚重感。

■ **太陽花**
深沉又具有魅力的顏色，運用柔順的花莖表現動態
和律動感。

■ **紫葉李**
有著最適合表現秋天的深色和光澤，葉子的模樣
也很有魅力，是整個作品的重心，構成整個作品
裡的大黑柱。

■ **芒草**
重心從作品的右側向左側的空間傾斜而出，作出
優雅的弧線，也作為構成均衡畫面的材料。

■ **蔥蘭**
令人感受到秋天的風情和果實，適度的跳出線
條，具有長度的姿態，可以強調出自然的雄偉。

■ **地榆**
代表秋天的材料，將較有密度、顏色較濃的部
分，配置在離作品中心較遠一點的位置，可呈現
出較輕快的姿態。

■ **Retzia Capensis**
和大葉黃楊及蛇麻的顏色一起作連動，具有光澤
且有較硬的姿態，看起來像似楓葉，具有冬天的
印象。

非植物材料

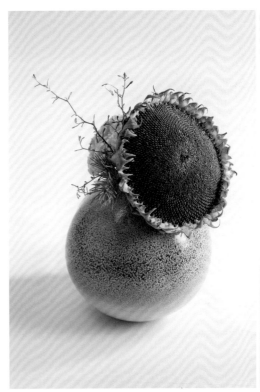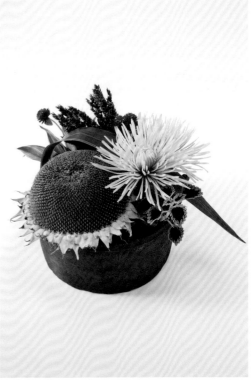

在這兩個花器裡都放入乾枯的向日葵，只利用些微的空間，以鮮花來表現季節感。右圖是在看起來較重，又帶點粗糙質感的花器裡，放入從花圃裡摘下的菊花和千日紅等，表現帶有溫暖感覺的秋天，將所有的材料都收納在花器之中的設計。左圖的花器給人的印象較冷酷，所以放入雞冠花和松，表現迎接冬天的來臨。

花器對作品而言是非常重要的造型要素

花藝師在製作花束或插作時，不論是擺放在私人住家、飯店、醫院等公共場所裡裝飾，或是美化空間，作為保水手段來使用的花器，和植物材料一樣，都是造型要素的一部分，所以對觀察花器與分析是必要的。

花器除了提供植物水分的功能外，也可以用來提升花的美感及突顯作品的表現。顏色、材質、形狀、大小、文化和習慣等，都是從花器上應該要注意到的特徵。顏色、材質、形狀等就如同植物材料一樣，要一起去作設計考量。

紅色較具有溫度，藍色則帶有涼爽的印象。有光澤的材質帶有現代感，粗糙的材質可以營造出具有親和力的氣氛。帶有圓形的花器，適合有曲線又可愛的圓形花；四方有角的形狀，

則適合筆直向上延伸的線條，來強調其表現。花器的大小、花的比例、擺放場所，都必須配合想使用的材料。

花器的使用會和國家的文化、習慣有關。例如在和室裡，適合使用較纖細的花器，而典雅的花器則適合歐洲的繪畫。在我們的日常生活中，存在各種用途的器皿，為因應不同目的而產生出來。可以去感受由各種元素創造出來的器皿有著什麼樣的特色，並與適合的花互相搭配，作出一個具調和感的作品。在此談論的雖是花器，但也會使用緞帶等人工裝飾品及非植物材料，對於這些材料，我們也需要作觀察與分析。

具代表性的花器、材質和形狀特徵

玻璃

高尚的、輕的、纖細的、涼爽的、令人聯想到光和水。在夏季有清涼感、在冬季有冰冷感。

藤籃

樸素的、輕的、自然的、有親和感。東南亞產的居多，適合同產地的蘭花。

有光澤的陶器

有重量感、易融入空間、高尚的、纖細感、一年四季任何用途皆宜。

石頭和石頭般的材質

冷的、重的、力量強的、有安定感。這樣的花器並不一般，但如石頭般材質的花器幾乎可以適用在各種用途。

無光澤的陶器

沉穩的、有親近感的、溫和感、一年四季任何用途皆宜。

馬口鐵

樸素的、輕的、有親和力的、令人聯想到花園、較日常的印象，戶外或工作室都可以擺放。

紅陶

樸素、有重量感、有溫度、溫暖的、令人聯想到花園、戶外的餐桌、聖誕節的蠟燭裝飾等。

銅

有光澤、有重量、冷酷的都會印象。冷色和熱帶植物的組合非常適合，可以使用在表現都會感的場合。

木頭

樸素的、輕的、自然的、有溫度的感覺。一般較不常使用，僅在需特殊印象的場合使用。

其他

有著各種不同表情的花器。

有厚重感的陶器
迷戀秋天的豐收

依花器所呈現出的骨董風格和華麗感來製作此花束，為了配合花器底部略帶圓弧的形狀，利用細長的葉材作出如蛋型的輪廓，使之調和。花器裡帶有紅色，所以材料裡也以較深的紅色為基調，且選用圓形花和花器呼應。為了配合花器的質感，選擇的花材也同樣帶有粗糙的質地。因為要表現秋天豐收的主題，且和花器的設計構成平衡，選擇以較高的半圓形花束來呈現分量感。

Flower & Green 玫瑰（Leonidas）・大理花（Mrs. Irene）・雞冠花・繡球花・錦紫蘇・火龍果・阿波羅・地榆・小米・枇杷・野玫瑰果・芒草・蔓草・檟木葉・枇杷葉

製作要點

右／在此使用的花器於表面有著線條狀的紋路，加入芒草和花束一起連動，讓作品流出縱向的線條感。左／刻意安排花束的高度比花器略高，目的是為了讓花束放到花器裡時，從側面看起來的面積更寬廣，以增添豪華的印象。

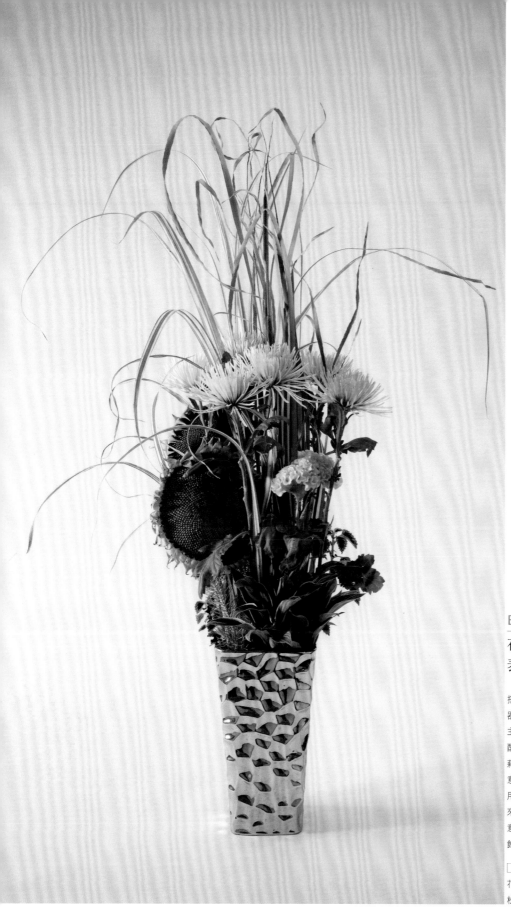

Example ‖

在時尚的花器裡
表現從秋天到冬天的季節變遷

搭配具有現代感的金屬花器，為了調和花
器的金屬光澤，使用彩度高的黃菊花作為
主體，再用帶有暗沉顏色的材料去作搭
配，讓整體的色彩不致於過度明亮，也
藉由此來表現季節由秋天慢慢轉為冬天的
意象。除了選擇帶有光澤的花材外，也選
用帶有粗糙質地的材料，藉由質感的反差
來作出對比，以表現具現代感的印象。刻
意增加作品的高度並作出明確的群組來裝
飾，以強調這個花器所具有的特性。

Flower & Green　菊花·向日葵·雞冠
花·水燭葉·芒草·錦紫蘇·阿波羅·
松·紐西蘭麻

3章

植物造型理論2

— 想想該怎麼作 —

　　透過對植物材料的觀察和分析，進而理解它們所擁有的充滿個性的魅力，再利用這些材料之美，學習如何趨近我們想要表達的印象。在混亂的狀態下給予一定的秩序，並對其進行整理的過程，我們可以稱之為造形學或構成學。理解這樣的理論是必要的，它描述著如何製作歷史悠久的美麗事物。

　　在這個章節中，所列舉的是德國職業訓練學校裡的基本項目，請對各個項目抱持著「為什麼」的疑問，再去一一找出明確的答案。在植物的設計裡，隨著時代轉變，無時無刻都在進化。我們要學習這些基本項目，並內化為自己的基礎知識，不僅如此，製作者還要能自我研究與闡釋，將這些基礎更加活用及發展。

造型的文法

溪流、水面、天空、落葉、大理花、芒草，看似
不可能存在的構圖，形成一個非常奇妙的空間。
從這個個場所得到的啟發，並將它落實在作品上。
構成是非對稱、複數生長點、較少的材料以及非
植生的表現。
〔flower&green〕大理花（神曲）・芒草

學習要點！

● 在製作上有四個必要的項目，根據
這些項目作適當的選擇，雖然這些選
擇與決定縱使不明確，作品也可以存
在，但是製作者本身應該還是要作明
確的決定，才是正確的作法。
● 在構成的基準上，是以製作者的評
價作為指標。

學習基本的構成方法
轉換為可以運用的知識

　　製作作品時，我們應該要依用途、主
題、表現的方向性、選擇的造形材料等項
目，作出明確決定。右頁的表格稱為「造
型的文法」，是關於構成決定事項的選擇
表。表格中的箭頭，分別指向兩個不同的
選擇，依序順著箭頭方向可以分別得到不
同的變化。像這樣照著表格的方向去作選
擇或決定，可以在作品製作前，也可以在
製作過程中途才選擇。無論如何，在作品
完成前，都必須依照其理由去作出決定。
理解各個項目所代表的意義，再去分析及
欣賞那些美麗的植物造型、設計，相信不
難看出製作者為何要作出這樣的選擇，或
是以什麼樣的心態去作出此判斷。
　　植物的構成方法有各式各樣的選擇技
巧，要看起來像是植生或是非植生？要作
群組或是不作群組？選擇對稱的構成還是
不對稱比較好？生長點要一個還是多個？
這些都是製作植物造型的基本當中，非常重要的知識。但是，
必竟這些都還只是基本型，最終的目的並不是要完完全全忠實
地照著這個表格去進行製作，而是應該要去理解這些事物的本
質及其意義，再將它融入於各個作品之中，作為我們可以靈活
運用的知識。

作品或商品製作時必要的項目

構成	生長點・構造上的焦點	材料的分量	自然性的程度
對稱	一個	分量多	植生的
非對稱	複數	分量少	非植生的

以作品範例來思考各式各樣的構成方法

構成：對稱　　生長點：複數
材料的分量：多　　自然性的程度：非植生的

構成：非對稱　　生長點：複數
材料的分量：多　　自然性的程度：植生的

構成：非對稱
生長點：一個
材料的分量：少
自然性的程度：非植生的

構成：對稱　生長點：複數　材料的分量：多
自然性的程度：非植生的

構成：非對稱　生長點：複數　材料的分量：多
自然性的程度：植生的

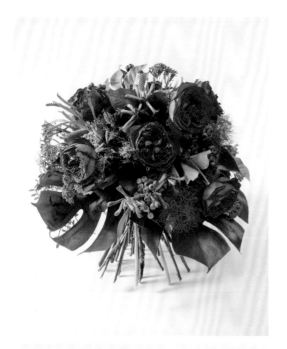

構成：對稱的輪廓中有不對稱的群組
生長點：一個　材料的分量：多
自然性的程度：非植生的

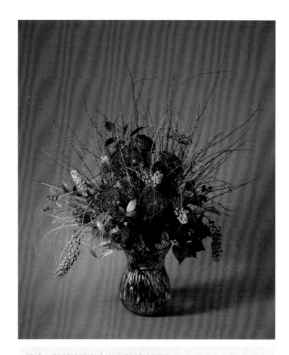

構成：對稱的輪廓中有不對稱的群組
生長點：一個　材料的分量：多
自然性的程度：非植生的

對稱與非對稱

學習要點！

●這兩種構成所帶來的印象有何不同？擺放起來時會令人感受到何種效果？一開始從基本花形來學習是非常有效的。

●依照想表現的主題、內容，來決定要作對稱但接近非對稱，或是相反過來的作法也是存在的，製作者想要藉由何種構成去作出變化型，就必須要明確的表現出來。

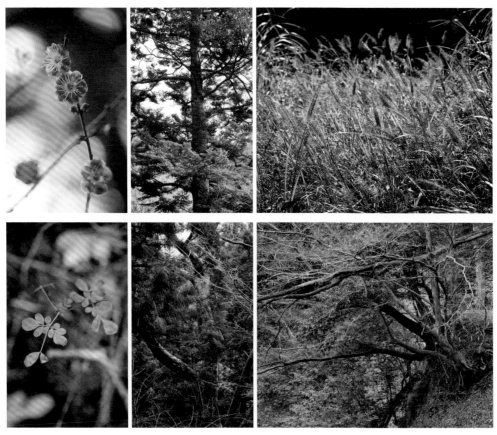

在大自然之中我們可以看見許多對稱與非對稱的構成。（上排）左／梅花有著對稱的花型。中／形狀看起來像對稱的樹木。右／同種類植物緊密排列在一起的樣子，近看好似有律動感，遠看則呈現單調的印象，讓人有對稱的感覺。（下排）左／葉子以不對稱的方式排列。中／非對稱出現在樹木延伸的枝條上。右／受到風雨和地形變化的影響，樹木會呈現不同的非對稱方式生長。

以語言去了解這二個構成所具有的印象

　　植物的花、葉、莖的生長姿態裡，有著千奇百怪的變化。大多數健康生長的花和葉，通常會呈現左右對稱的形狀，就連樹型一般也是給人對稱的印象。但是，如果有蟲蛀、被狂風暴雨摧殘、經年累月曝曬在炙熱的陽光下、被人類或動物踩過等無法克服的障礙，看起來的外觀就會從左右對稱轉變為非對稱。在自然中，有各種大大小小不同的群生植物，隨著季節、日夜、天氣等變化，看起來也會有對稱和非對稱的構成。例如植物有向陽光生長的特性，同一棵樹木左右二邊的枝條，也會有不同的生長姿態。

　　作為一個花藝師，應該作出讓植物的世界看起來更加富有趣味的構成，並將其運用在作品與商品之中。也因為如此，必須先明確的理解對稱與非對稱所帶有的印象可以用什麼語言去表現，並且去判斷何種才適合我們想要製作的主題。對稱給人的印象是明確、簡單、嚴格、勻稱、安靜、具有權威性；非對稱則給人自由、快樂、生意盎然、緊張感、有趣味性的印象。

◎ 對稱的構成

作為F.P.（Focal Point）視覺焦點的重心位於整體空間的中心部分，基本上以其為中心，將其他材料在構圖中以左右對稱的方式配置。第一眼所看到的構圖，也就是決定作品整體的印象會在中心部分。如果視覺只停留在這部分沒而有延展開來，會給人單調、僵硬的印象。然而，也可以藉由這樣的構圖來強調形狀的象徵性，則會帶給人嚴謹、誠實、神聖的強烈印象。雖然無法脫離強調中心部分這點，但也可以在沒有對稱的情況下，隨意地排列其他圖案，藉由使用不同色彩、不同形狀的花材，來作出左右對稱中的韻律感。

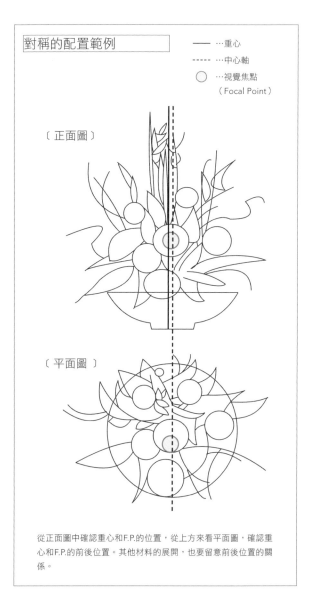

對稱的配置範例　　　　—— …重心
　　　　　　　　　　　　- - - …中心軸
　　　　　　　　　　　　○ …視覺焦點
　　　　　　　　　　　　（Focal Point）

〔正面圖〕

〔平面圖〕

從正面圖中確認重心和F.P.的位置，從上方來看平面圖，確認重心和F.P.的前後位置。其他材料的展開，也要留意前後位置的關係。

Example

春天的浪漫
— 對稱的花束 —

在柔嫩色系的粉紅、帶有光滑質感的花裡，有著自然風景中殘冬的顏色，再搭配咖啡色的葉材，象徵日本的春天。藉由作出渾圓蓬鬆的輪廓，營造出華麗的裝飾效果。使用對稱的構成，將視點誘導到花束中央，以呈現重量感及安定感。使用花莖筆直的陸蓮、銀葉合歡、顏色較濃的康乃馨、薹草、常春藤、天竺葵，製作花束的中心部分，在綑綁時，為了讓花面的呈現不要過於單調，所以一枝一枝的變化其花面的表情。

Flower & Green　陸蓮（charlotte）・鬱金香・三色堇・二種康乃馨・天竺葵（Snowflake）・薹草・銀葉合歡・常春藤・太陽花

◎不對稱的構成

作為F.P.視覺焦點的重心不在整體空間的中心部分，基本上必需作出偏離中心的失衡狀態，但在不同地方作出可相互抗衡的構圖，讓作品呈現可以調和的狀態。由於最先映入眼裡的構圖，並非在決定整體印象的中心部分，因此會帶給觀賞者驚奇的印象，而且觀賞者為了得到視覺上的平衡感，會透過各種視線延展至作品的每個角落。為了要明確呈現與對稱型設計的不同，最重要的是重心的設計要明顯偏離中心部分。抗衡的構圖要配合主題，取得可以剛好達到平衡的分量，就能形成安定的非對稱構成，隨著距離越遠，會逐漸增加緊張感。附屬在主要構圖的副群組，可以調整全體空間的平衡，必要時，也要隨之改變其位置與大小。

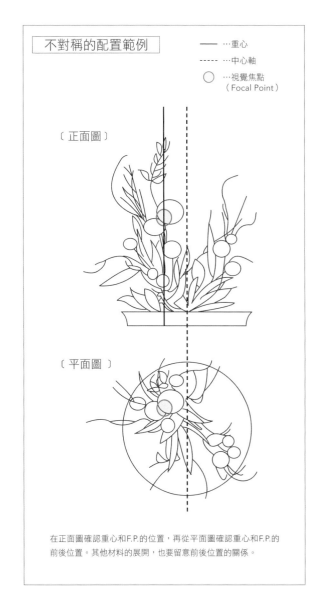

不對稱的配置範例

—— …重心
---- …中心軸
○ …視覺焦點（Focal Point）

〔正面圖〕

〔平面圖〕

在正面圖確認重心和F.P.的位置，再從平面圖確認重心和F.P.的前後位置。其他材料的展開，也要留意前後位置的關係。

重心的位置和不同形狀的花器
非對稱的配置變化（平面圖）

○、□、△代表大中小群組的配置，基本的比例為大8：中5：小3，但隨著想要設計的表現和材料的特徵，可以稍加變化。在這裡雖然只有顯示三個群組，但若尚有多出來的空間，也必須要再設計一些群組進去。不對稱的場合，以不連續、大小差異的群組作配置是必要的。

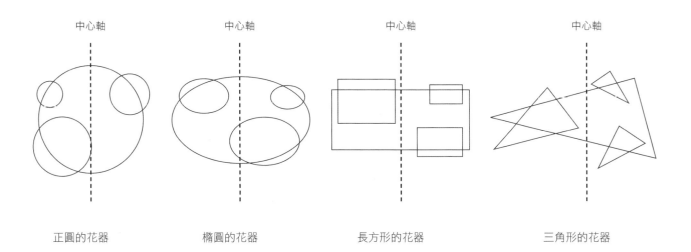

中心軸 　　　中心軸 　　　中心軸 　　　中心軸

正圓的花器 　　　橢圓的花器 　　　長方形的花器 　　　三角形的花器

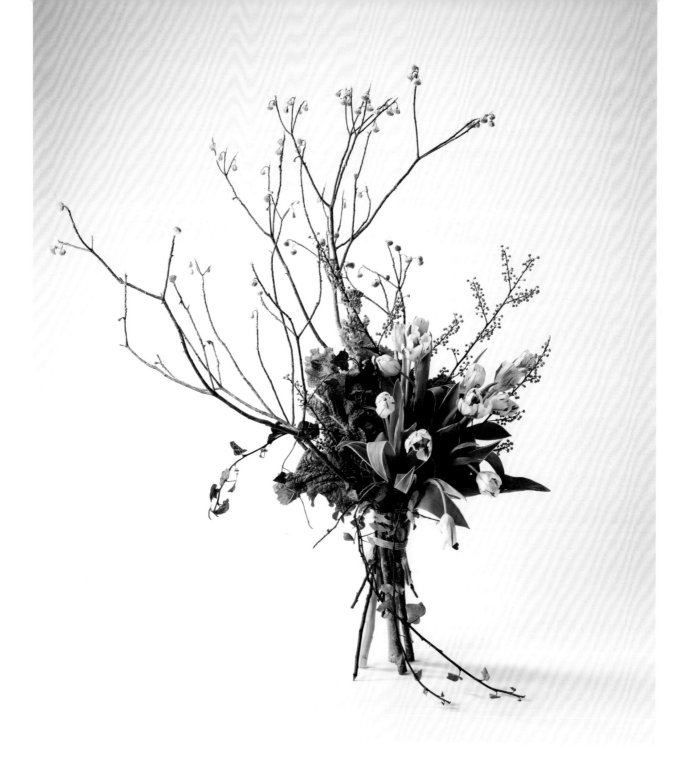

Example II
展現春天生長的生命力 — 非對稱的花束 —

枝條、花、藤蔓,依照這些材料在自然的階層構造中的位置,去忠實表現植物生命力的生動花束。為了更能顯現樹枝富有變化的姿態,刻意將其安排在較高的位置,其他材料以群組的方式,以不同間隔及高度營造出空間性與緊張感。利用非對稱的構成,讓各個群組的線條彼此相交錯。

Flower & Green 鬱金香・油菜花・結香・山胡椒・常春藤

3章　植物造形理論 2 ─ 想想該怎麼作 ─

Lecture **12**

1章
自然觀察

2章
植物造形理論 1

3章
植物造形理論 2

4章
各式各樣的表現

5章
提案

生長點

●在自然中要觀察植物生長點最好的方法，就是寫生。如果可以了解植物如何從地面生長出來及枝莖如何交錯生長，就可以作出更寫實的配置。

●寫生時在旁邊加上箭頭，以圖形的方式捕捉生長點，如此一來，可以了解到植物的律動感，成為製作作品時的靈感。

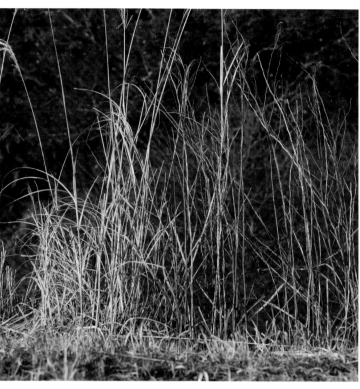

左圖是植物從一個生長點延伸出來的樣子。右圖為群生植物從複數生長點延伸出來，好像被拉起來的樣子。觀察植物不同的生長方式，並從其中感受到的印象變成我們作品的靈感資料庫，如此一來，在作品的構成上可以更加靈活。

構造上的焦點（Mechanical Focal Point，M.F.P.）

Mechanical Focal Point（M.F.P.）就是指構造（Mechanic）上的焦點。以植物材料的生長基點來思考，在構成作品時，這個基點要放在哪裡，基點的設定可以藉由各種要素來判斷。大部分的莖都是從一個點開始延伸出來的，也就是「一個生長點構成的作品」；所有的莖各自從自己的基點長出來，也就是「複數生長點構成的作品」。這些形成的印象會大不相同，所以製作時要選擇哪一種構成，就要從自然觀察中得到的造型靈感來作選擇。

首先，觀察植物是如何從泥土生長出來的，這種表情會隨著植物的種類、季節、棲息場所而有不同。只有一枝也可以悄悄萌生新芽、即使只有一枝也強壯的筆直向上生長、從一個根到長出二三片葉子，和延伸出來的莖，或是有很多的葉和莖放射狀的茂密延展開來。從單株植物的生長，到後退一步觀察成群的植物，各式各樣生長的型態，有規矩的平行並列，也有律動般的交錯，生長樣態各異的組合，非常有趣。在我們決定使用材料要去作何種構成設計時，大自然呈現出的隨意一景，往往可以帶給我們很大的靈感。

要作一個生長點的構成或複數生長點的構成，會隨著製作意圖與花器的不同而改變，而構成也會有各式各樣的變化。

單一生長點與複數生長點

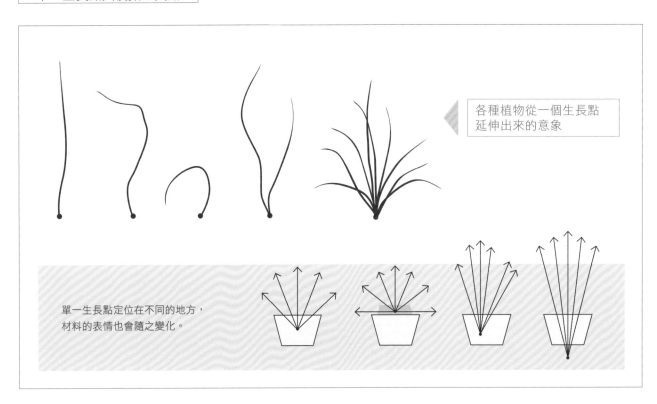

各種植物從一個生長點
延伸出來的意象

單一生長點定位在不同的地方,
材料的表情也會隨之變化。

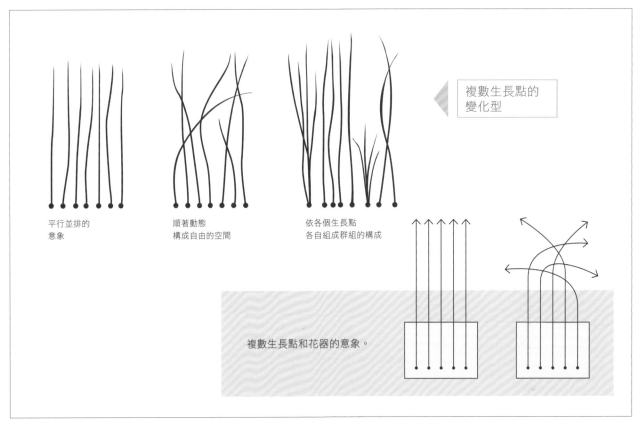

複數生長點的
變化型

平行並排的
意象

順著動態
構成自由的空間

依各個生長點
各自組成群組的構成

複數生長點和花器的意象。

◎ 一個生長點的構成

在花器或是花器中海綿的任何一處假設一個點，所有材料都從這個點，或是這個點的周圍呈放射狀分布的構成。像在作螺旋腳花束時，結繩部分的綁點也就是它的生長點。插作時隨著點的高度不同，呈現出來的花型也會有不同的變化。

選擇以一個生長點去作構成的動機，通常會依想製作什麼樣的作品或是想作何種表現來決定，有時也會依花器的形狀來決定。由一個生長點所構成出來的作品，呈現出植物從一個根部開始生長並蔓延出花莖、藤蔓等，會加深植物原始生長樣貌的印象。再者，放射狀也較能表現出氣勢，中心部分的密度會顯得較高，能給人安定的感覺。

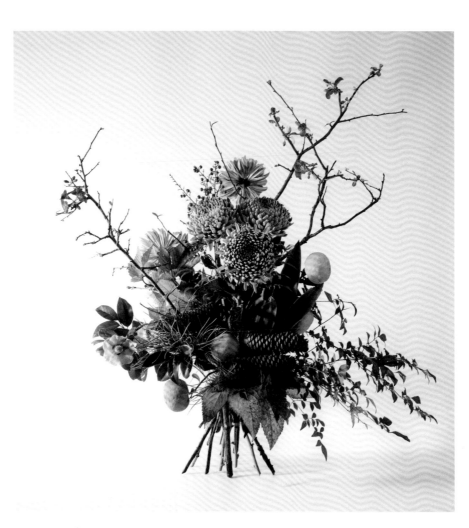

Example

突顯菊花的象徵性

以菊花裝飾象徵著福氣的到來，在日本的新年是不可欠缺的吉祥材料。從一個生長點站立起筆直的姿態，表現出挺拔的英姿，像是主角站立在舞台上，再以枝、花、果實、葉材等，表現大自然的豐富。每種材料都自成一個群組，材料與材料之間作出間隔與高低差，強調材料在自然中被看到的那種姿態。在寬廣的空間裡，意識著所有的方向都從一個點開始作為出發，呈現熱鬧的節慶氛圍。

Flower & Green　菊花（Tom pears）・木瓜海棠・南天・山茶花葉・萬年青・柚子・義大利落葉松・木莓葉・德國檜木（帶果實）

◎ 複數生長點的構成

在花器、花器中的海綿或架構中,設定複數的生長點,想像各個材料都擁有其各自的生長點般的構成,就像是在自然界裡,與植物的距離稍微後退一步所觀察到的印象。因為並不是侷限於一個點,所以可以描繪出較大的空間。選擇複數生長點的動機,也會因製作時想表現的方向性、花器的形狀和架構的種類而有所不同,在什麼樣的位置去設置各個點,或以何種角度去安排材料。由複數生長點構成的作品,中央下方的密度不會過於集中,更能強烈表現出空間性,外觀上看起來也較輕盈,更容易強調植物所擁有的線條感。

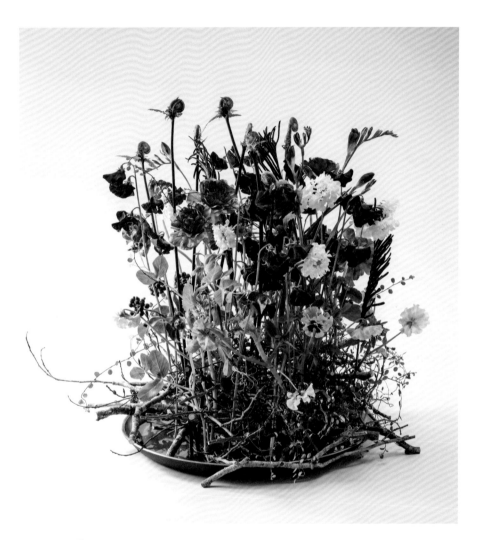

Example ‖

表達自然而感性的春天

利用樹枝編成一個架構,演繹出春天深密的森林。以偏冷色的紫色花為主角,作出充滿空氣感的構圖。為了讓花可以在樹枝間配置,必然要使用複數生長點的構成。花材根部也可以被看見的設計,藉由空間的效果產生律動感,給人自然而感性的印象。

Flower & Green 香豌豆花(紅酒)・陸蓮(濃紫)・三色菫・松蟲草・素心蘭(Brushi)・梅花・赤楊・鈕釦藤・全捲・莢果蕨

材料的分量

學習要點！

● 善用花藝師的專業知識及技能，去作出即使用很少的材料，也可以得到具有高度觀賞價值的商品及作品提案。

● 在這樣的場合裡，就算是僅用一至三種材料。也必須要將主題和構成、選擇材料的理由及組合搭配的故事性等，作得更加明確。

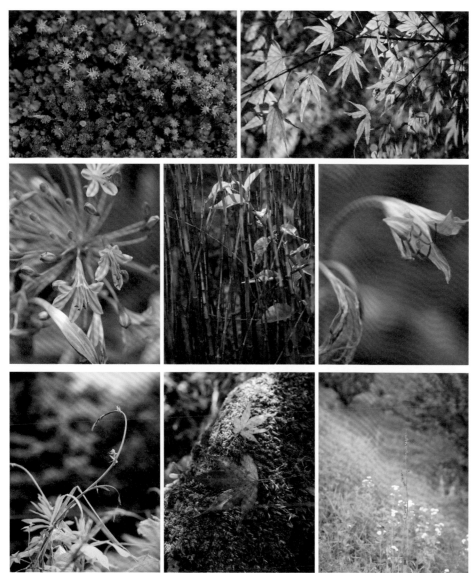

從觀察到的大自然樣貌中去掌握不同的材料分量的分配可以得到什麼的創作靈感。上排和中排左、中的圖片，是表示材料分量多的。中排右和下排是表示材料分量少的。可以藉由自己的眼睛取景，觀察植物的生長姿態和本身所具有的各種表情。

通過主題和表現方式來分類其使用的材料分量

　　關於材料的分量，我們可以理解到，不論材料多或是材料少的作品都可以有不同的用途及表現。在製作花束或插作設計時，首先要對作品的搭配材料作選擇，再來是要計算出需要使用的分量，某種花要多少枝、某種葉材要幾枝、三千元的訂單大概需要多少枝數。是否材料放得越多就越好？其實不一定，

有時就算是使用較少的枝數也是可以製作出滿足度高的作品或商品。

材料分量多與分量少的差異

　　當使用的材料分量較多時，花的顏色、形狀等集結在一

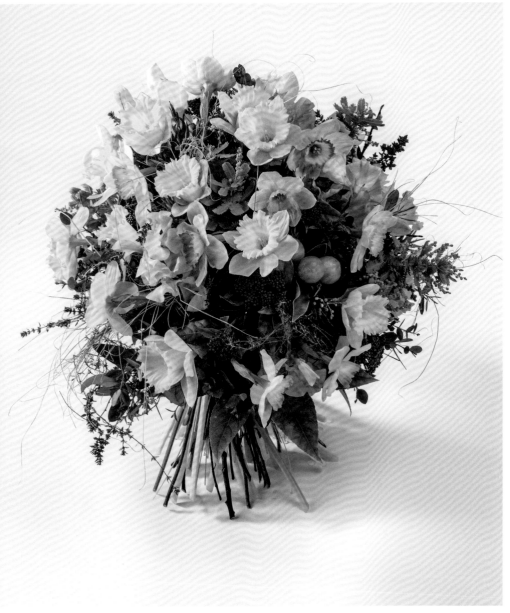

表現明亮的春天
— 使用材料分量多的範例 —

主角水仙是春天的代表花材，可愛的花色
和花形，及花瓣的纖細質感，營造出主題
那般充滿魅力的花束。為表現春天的生動
的豐富色彩，利用裝飾性手法將材料在花
束的空間裡作緊湊的排列，讓花束的輪廓
可以明顯的呈現，藉此強調顏色和質感。

Flower & Green　水仙二種·香豌豆花·
金合歡·柳·迷迭香·尤加利·金桔·八
角金盤·檸檬葉·百里香·蓋草

起而衍生出華麗和分量感，即可表現裝飾性、強而有力及豐富的印象。枝或藤蔓類植物有著顯著的植物自然生長形態，一但使用過多的分量就會使其失去應有的線條特徵；或是用那些植物線條重疊交錯的部分作為架構，則可以變成一個很有趣的構成。想表現出華麗、豪華，或是想強調顏色時，用緊湊的輪廓去作構成較為適合，例如祝賀開店用高架花籃就是其中一個例子。

使用材料的分量較少時，構成會較為簡單明瞭，所以植物材料本身具有的形狀、動態、線條感、生長的樣貌等會變得很

醒目。材料與材料之間利用一些間隔去作配置，可以營造出緊張感，或是因此表現出空間感都是有可能的。當你想要強調充滿個性而主張強的材料、或是想要呈現材料的線條和動態時、捕捉空間裡有緊張感的表現時，最常見的日式插花就是一個很好的例子。

材料分量的選擇，要依據製作物的用途或想表現的主題作出明確的判斷，如果這個選擇和決定變得模棱兩可，不但很難傳達製作物想表現的主題，作為一個作品、或是一個商品的滿意度會降低，而令人感到無法滿足。

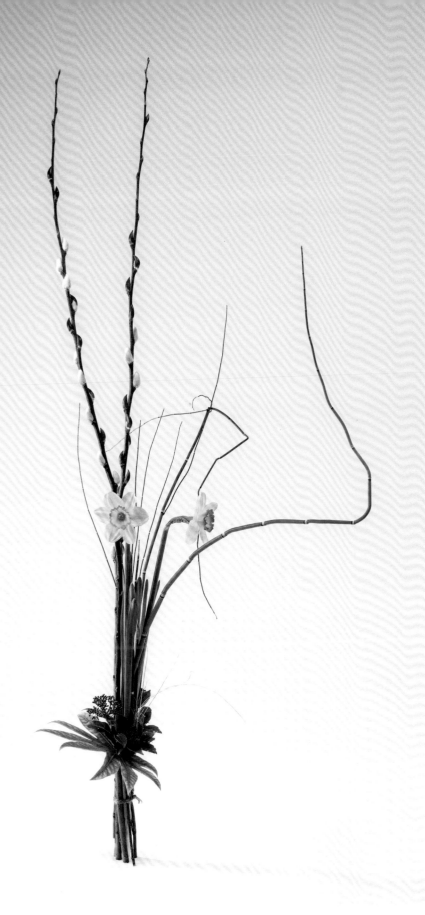

Example Ⅱ

令人陶醉的凜然之美
— 使用分量少的材料 —

與左頁相同,主花都使用水仙。想呈現植物的線性美感而製作的花束。為了更突顯水仙的生長姿態,刻意將材料雜亂及不需要的部分清除乾淨,藉以補捉空間,形成一個簡單的構成。選擇木賊作為強調線性元素的材料,側向搖擺的悠閒動態和向上延伸發芽的貓柳樹枝,更增強了水仙的個性。

Flower & Green 水仙・木賊・貓柳・英蒾・薹草

群組

學習要點！

●是否有作群組？是自然的群組還是明確的群組？群組的表現會隨著主題與設計而有不同程度的變化。重要的是作者要清楚的了解其構成的意義。

●因時代變遷成為主流的群組表現也會不同。雖不需要追逐潮流，但是去考察最近常見的組群表現為何，也是非常重要的學習之一。

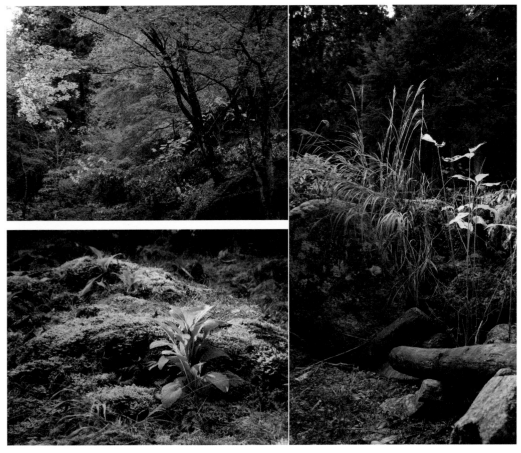

大自然中常見的群組。左上／在大的空間裡可以見到的自然群組。藉此可以理解到，在自然界中的樹木各自為群，並在各自的生活空間裡生長。　左下／向腳邊望去，植物們也是以適合彼此的高度集結在一起生長並形成群組。右／向身邊細看，和你我長著差不多高度的植物，或較低矮的植物，雖然生活在一起卻也是保持一定的距離，形成群組。類型相似的植物卻不長在彼此附近，這些都是在大自然中可以發現到的有趣景象。

群組是明確地表示製作者個性的要素之一

　　所謂的群組，即是以同種類的植物材料群聚在一起。集合成團的呈現，是一種構成花束或插作設計的技巧。

　　群組也是複數造形要素的集結，並非隨性的將各個元素集合起來，而是至少使用一個共通點或關聯性（種類或顏色等）將其形成一個集合體。在自然景觀場景中，經常可以發現其造型的技巧或規則，群組也就是其中的一種。植物起初會尋找適合自己的生存空間，找到之後就會成群地生長。然而，隨著環境和人為因素影響，可能有些會隨意的遍地開滿，也有一些植物會被種植在規劃的井井有條的花園中。這些在花藝設計中成為造型元素的植物，如何找到它們的生長環境呢？它們是如何生長的？在我們周遭可以看見哪些有趣的植物構成？細心留意並觀察這些大自然，對花藝師來說是很重要的意象訓練。

◎ 不作群組的配置

造形元素該如何配置，取決於作品的主題或裝飾的位置、贈與的對象、以及贈送目的等。隨著「是否」要作群組，其設計給人的印象會大不相同。不作群組的配置時，要素之間的距離要是連續的，讓材料的顏色或形狀的分布是規則且明確的，讓作品不論從哪個觀點看都可得到相同的印象。能給人易於理解、有安定感的、安靜的、真誠、裝飾性、人工的印象，人們支配著自然植物，可自由操縱其所呈現出來的樣貌。

不作群組
〈散布的・均等的・人工的〉

相同要素以相同間隔排列的樣子。作品中沒有引人注意的地方（Focal point注目點），不論看往何處都有相同的印象，給人整齊、規矩且人工的印象。

Example

大理花為主角的時尚款式
— 不作群組的配置 —

將具有和風氣氛的圓形大理花綁成緊湊的圓形花束，並將其放置於荷蘭巴莫克陶瓷的花器中。

渾圓隆起的造型，彷彿日本的手毬一般，不作群組的點綴式色彩排列，使其具有如日式圖紋般具沉穩和裝飾性的表現。

Flower & Green 大理花・茴香・虎耳草・磯菊・山茶花葉・刺茄・銀杏・紫式部

◎ 作群組的配置

　　作群組的配置大致分為自然的群組及明確的群組。所謂自然的群組，即各群組之間作不連續的間隔安排，接近自然界中可發現到的植物分布。

　　明確的群組，則依材料種類及顏色、質感、特徵和角色扮演等明確劃分的類別組合在一起。華麗的顏色和形狀給人裝飾性以及人造的印象。不管任何一個分組，可讓分組的大小和間距呈不連續的配置，表現出緊張感及趣味性。各組合的大小及華麗感的差異，也能營造出節奏感。組合的大小或間距越是刻意安排，越具有裝飾性以及人造的印象。是否要作群組？以及應使用多少分組來構成？可掌握各種材料的特色，並依作品的主題而進行選擇。

自然的群組
〈自然的・流動感的・沉穩的〉

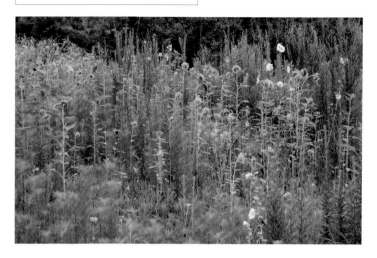

自然界中常見的群組。各式各樣的要素保持適度的間隔，有些接近，有些分離的集結在一起。當中較大的群組較易成為（Focal point注目點）。隨著各群組間的間隔不同，構成整體的緊張感的程度及韻動感的變化也會不同。

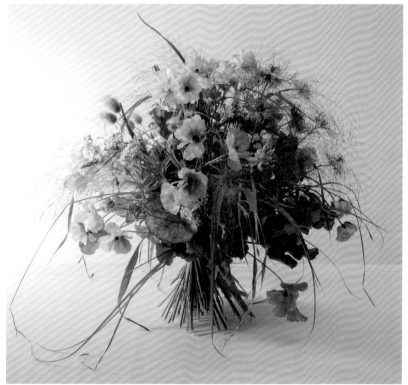

Example II
一束初夏的微風
― 自然群組的配置 ―

以陸蓮為主角，用帶有初夏花草氣息的材料製作。為了給人一種自然的印象，材料以不同的高低落差綑綁在一起，左側放了較多的花，右側以綠色為主，盡可能不要形成左右對稱。中間部分以黃色陸蓮作出密度使其呈現不透明感，營造出自然的不連續空間，以形成自然的群組。

Flower & Green　陸蓮・兔尾草・蠅子草（櫻子町）・羽扇豆花・黑種草・風動草・油菜花・天竺葵・水仙百合葉・蒲葦・茅草

明確的群組
〈易讓人注目的・裝飾的・人工的〉

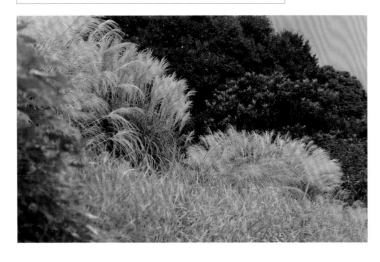

各式各樣的要素，如形狀、顏色、種類等依其共通點，沒有間隔的集結在一起，且容易分別被辨識出是個群組。當中較大的群組較易成為（Focal point注目點）。隨著各群組間緊密的排列，各個材料的形狀、顏色、質感的不同等都可以因此引導出群組配置的趣味性。

Example Ⅲ

運用繽紛的色彩
— 明確群組的配置 —

結合橙色、黃色、紫色系的粉紅等各色菊花，表現了秋天裡盛開的花園。使用比夏天更深的暖色為基調，刻意添加乒乓菊及百日草等明亮的黃綠色點綴，以創造不同於「日本秋天」的鮮明印象。配置明確的分組以強調材料的種類及顏色，打造出人的和裝飾性的花氛圍。

Flower & Green 菊花（Anastasia・PALM GREEN・Calimero・Shining・Paradov）・雲南菊（Shaggy）・景天・雞冠・歐洲雪球・阿波羅・百日草（Queen lime）・喬木繡球・紫蘇・草莓葉・薄荷・玉簪葉・大金菊・八角金盤

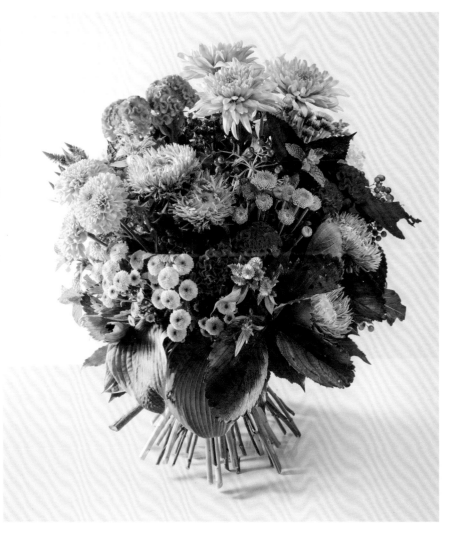

排列方法和律動感

● 在作品裡流動的律動就是「音樂」。製作出來的作品是要呈現如古典樂那般優雅的旋律？或是如搖滾般的重節奏？由觀賞者的喜好來決定作品的律動。

在自然界中常見到的律動構成。（上排）左／靜的，直順又規律順勢生長的草芽。右／動的，規律排列的南瓜葉。
（中排）左／葉和冰珠看起來像規律排列的線和圓。右／帶有動的韻律，問荊的莖和葉呈不規則排列。
（下排）左／以不規則間隔綻放的迷迭香。右／向日葵有著較大的間隔，給人寬鬆的印象。

第一印象決定作品是否吸引人，是構成的要點之一

從作品傳遞出的流暢感和節奏感，是吸引觀眾興趣和欣賞作品美感的要素之一。從構成律動的觀點來看，材料的排列方式不同，構成方式不同，所呈現的觀賞方式及表現也都會隨之有著各種不同的變化。

材料的排列和構成大致分為兩種。一種是具有靜態律動的構成。像右頁的圖A那樣排列，就會有靜的律動感，具有固定的節奏，經過精心安排給人真誠的印象 。如A1、A2……根據所用材料的形狀和擺放的高度的不同，可表現出不同的變化型

式。變化要素愈大，圖A的基本圖像的靜態印象變弱 。

另一方面，圖B所示的配置具有動感和自由的律動，在各個要素之間有著不同的間隔，帶給人具有玩心的有趣印象。此種排列方式也具有其他的變化型，因此需要考量與作者想表達的主題相匹配的構圖。隨著要素的變化愈大，圖B的基本圖像和動態印象會變的更強。

律動的構成之變化型

〔具有靜態律動的構圖〕

圖A

相同形狀的材料以相同高度、等間距排列。帶有靜態的、規律的、單調、人工的印象。

A1

相同形狀的組合,以相同高度、間距排列。強調節奏感。

A2

相同形狀與間距,以不同高度排列。律動的振幅較大,而且有較強的印象。

A3

不同形狀,以相同高度與等間距排列。規律性且增添趣味的節奏。

A4

不同形狀的材料,以不同高度但相同間距排列。律動的振幅較大,且富趣味性及變化變強。

A5

將相同的圓形及線形材料作平面配置。帶有節奏感及趣味性,具有人造的、均勻的印象。

〔具有動態律動的構圖〕

圖B

相同形狀的材料,以相同高度不同間距排列。帶有動感且自由、愉快的印象。

B1

相同形狀的集合成群組,以相同高度但不同間距排列。帶有動態並且有緊張感。

B2

相同形狀以不同高度、間距排列。上下振幅大且有強烈的律動感。

B3

不同形狀與間距,以不同高度排列。律動的振幅較大,變化也較大。

B4

相同形狀的材料,以不同高度、間距排列。構成的高度與角度也作出變化,帶有不規律且具生動活潑的印象。

B5

將相同的圓形及線形的材料,以不同間距排列。感受的到節奏感及趣味性,帶有生動且有緊張感的印象。

藉由增加或減少植物的屬性活用在作品表現上

花和植物都是花藝師用來作為造形的材料,和幾何學或是人工的造型要素不同,每一種材料都有自己獨特的個性,因此,相較之下也較容易在作品上展現出趣味性。例如,假設圖A的配置使用同色的康乃馨來構成,沒有任何一個植物是具有相同的形狀,因此即使以同樣地方式排列在一起也能產生出變化及趣味性。但是從另一個角度來看,想要營造出如機械般的人為印象時,其性質可能會成為障礙。如何將植物帶有生命的特性,根據表達的方向性去作添加或刪去,這也是在植物造形上非常有趣的一項作業。從花束和插作到花圈和空間裝飾,所有的植物造形都由創作者順應主題來選擇作何種構圖。能令人感覺到優美的作品通常都帶有統一的〈由作者明確決定的〉律動感。

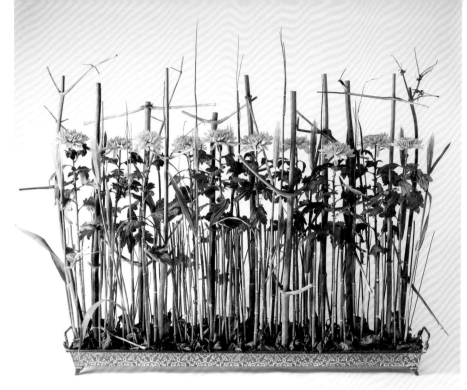

Example I

以春天圍籬為主題
— 由靜態律動感所組成的構成 —

具有規律的律動，使用春天的材料來表現具有人為印象的圍籬。為了表達小幅的連續性及靜態優雅的印象，降低作品整體的彩度，並選擇與此相匹配的菊花作為主要材料。運用花莖的長度，以平行構成打造靜態的印象。帝王大理花的結點與花莖部分協調了整體的流動。

Flower & Green　帝王大理花・菊花・小麥・木賊・芒草・大手毬（枯葉）

〔 Example I 構成圖 〕

Example II

以春天的派對為主題
— 由靜態律動感所組成的構成 —

為符合主題，藉由不規則的排列，作出生動活潑像是在歡樂的跳動著，和有著緊張感的節奏。主要花材選擇混著白色的陸蓮和鬱金香，為了產生不連續性，利用芒草和茅草作出不同高度並交錯的配置。在冬天材料之上，帶有明亮印象的春天植物彷彿在跳舞一般。

Flower & Green　鬱金香・陸蓮・莢蒾・梅花・尤加利・柳枝・蕾絲花・黃楊・金雀花・芒草・茅草・蠟梅（枯枝）

〔 Example II 構成圖 〕

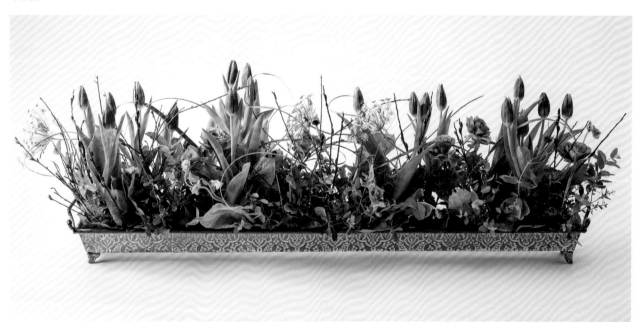

比例

學習要點！

●在一開始我們會照著固定的比例，學習基本的圓形花與三角形花，一直不斷的練習可能會覺得無趣。然而，若能理解到它是經過深思熟慮的構圖，可以用數學方法去捕捉作品空間，則會發現它是相當有趣且值得付出努力的一門課題。

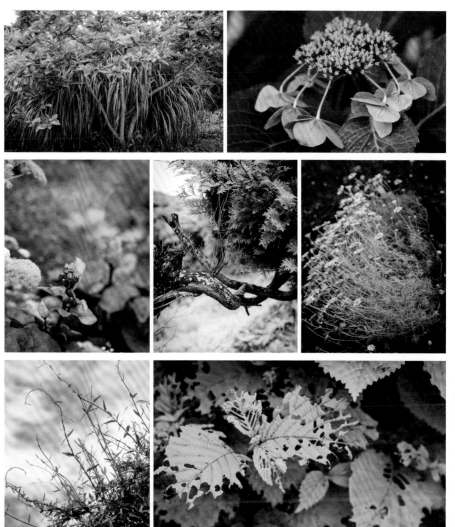

植物基本上會遵循固定的生長法則成形。但是，大多時候也會由於天候或人為的影響介入，而長出或大或小甚至是彎曲等各種不同充滿個性的表情。
（上排）左／互不相搭配的兩種植物的組合。右／花與花蕚有著極端的大小差異。（中排）左／從大片的葉子間冒出又硬又小的球體。中／被修剪過的老樹枝讓人聯想到鹿、蛇、蜥蜴。右／因風雨而亂了生長方向的唐草春菊。（下排）左／雖沒有攀附纏繞之處，卻還是想盡辦法向上生長的植物。右／擁有大面積的葉子，被蟲啃食了之後減少了重量，而添增了一些故事性。

結合植物個性的美麗比例是多少

在使用植物作創作時，基本上都會追求一個完美的比例。為此我們必須考慮種種因素，例如高度、寬度、深度、材料及焦點的位置、還有與容器大小的關系，植物的個性、主張、動態、顏色、形狀等的關係。

花藝設計裡始終有著標準比例。在插作設計時，配置的植物和花器高度的比例為（2：1或是1.5：1）；在花束設計中，綁點以上的部分和綁點以下要放入水中的花莖部分的比例

為（2：1或是1：1）；製作花圈時，花圈粗細與中空部分直徑的比值為（1：1.6）、不對稱群組中各群組的基本大小構成為（8：5：3）等。許多人都以1：1.618（約3：5或5：8）的「黃金比例」來作為良好比例的基準。

在不清楚作品的擺放位置、花瓶的形狀時，需要以預期的標準比例製作它，以使每個人都滿意。自古以來，由各種藝術家及研究人員反覆發現和開發的「黃金比例」，是參考了健康

〔 比例的變化 〕 〔 外觀上的重量感 〕

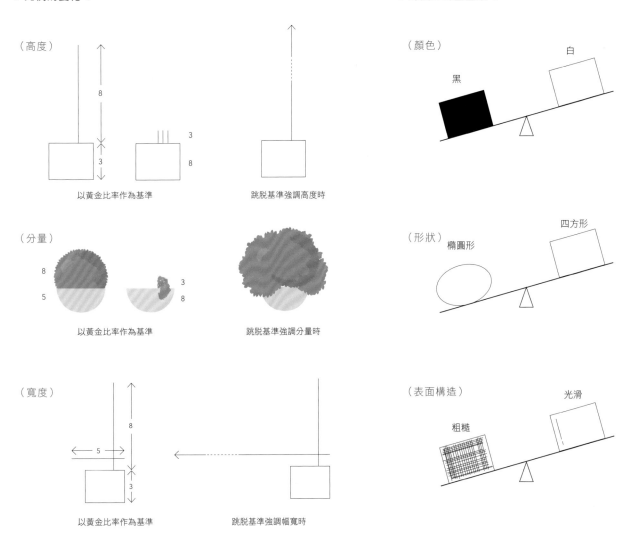

（高度）

8

3

3

以黃金比率作為基準

3

8

跳脫基準強調高度時

（分量）

8
5

以黃金比率作為基準

3
8

跳脫基準強調分量時

（寬度）

8

5

3

以黃金比率作為基準

跳脫基準強調幅寬時

（顏色）

黑　　白

（形狀）

橢圓形　　四方形

（表面構造）

粗糙　　光滑

生長的生物體比例而來。完全按照標準構造的作品具有穩定感和安全感。首先，必須充分理解和掌握基本標準的比例。

為了配合主題，思考各種有趣的比例表現方式

　　花藝師除了要忠實滿足客人的需求之外，也要有獨特驚人的原創表現，這兩件事都是非常必要的。標準比例要維持多少程度不變，或取多少程度去作變化，都要花點功夫去思考。例如要強調生長的較高大且主張程度較強的天堂鳥時，可以嘗試構成比標準更高一點；若是要增強其豪華感和裝飾性時，則可以運用在較粗的花圈構成上。依照主題和用途，比例可以有各種不同的設定。

　　沒有任何一株植物是相同的，每個植物都有各自不同的特徵。與其以數值去思考，還不如由植物的個性、主張、生長動態、表面結構、顏色等，材料「視覺上的分量感」來衡量材料較為恰當，以感覺去追求作品的平衡感。

Example |

表現秋天的尾聲

以花型巨大的大理花來強調植物的個性。為了展現似乎隨時都有可能出現的存在感，相對於花器的比例，將花的長度稍為誇張的加長，大幅跳脫了基本比例，讓其特徵更為明顯。綻放後的大理花，只與幾種彩度較低的材料相搭配，表現出臨近冬天的成熟秋天風情。

Flower & Green　大理花・辣椒（黑珍珠）・尤加利・山歸來・莢果蕨・睡蓮（果實）

Example II

在花園裡
自由綻放的玫瑰花

彷彿剛從庭院摘來的玫瑰（Jardin
Parfumen），打造出光線和風能穿透的氛
圍。搭配橙色的玫瑰，讓春天的花園更加
明亮。綑綁時需留意空間並作出高低差，
讓內部的常春藤及茉莉花能夠顯露出來，
使玫瑰呈現在綠葉中盛開的模樣。玫瑰與
常春藤的高度及彎度，刻意讓外觀稍微超
出了預設的輪廓。

Flower & Green 玫 瑰 （J a r d i n
Parfumen・Auckland）・金翠花・蕾絲
花（暗紅）・羽衣茉莉・常春藤

調和與對比

學習要點！

● 幾乎大部分的作品，會選擇用「同調」或「對比」其中一種方式來表現調和。透過一件調和的作品來深入探討其選擇何種方式？以及選擇的埋由為何。

● 特別的對比要素組合較容易引起注意；而同調的構成能直接表現出植物的魅力，也是一種方法。

芋頭和蕃薯有著如大愛心和小愛心般的葉形、筆直的莖和彎曲的莖、各種色調的綠色、光滑的質感。從圖片中就可以看到許多調和與對比的範例。

為了達到調和的兩種構成

在使用植物作創作時，基本上為了令人看了賞心悅目、或是看了能使心靈平靜，通常我們在製作花束或盆花時，必需致力於作品在構成與表現上達到調和。

利用植物的個性、生長動態、質感、顏色、形狀等具有不同特性的植物材料，要達到調和大致分可為兩種構成方式。

1 將具有相似性質的東西組合在一起。

將好像有親屬關係般的材料作搭配組合的方式。比如說相同色系、相同形狀或相同生長動態。例如「粉紅色花束」，就是經常會被客人要求，花藝師也容易搭配材料的一種調和方法。

2 將可以互相襯托對方優點的對比要素，組合在一起。

是以一種要素去搭配完全不同類型的要素，運用對比（contrast）進而達到調和的方法。這是一種「因為有A所以有B，B藉由A對比的存在而更能展現其特徵」的思考方式。如同明亮與黑暗、日光與陰影的關係一般。例如黃色系的花材中加入少許的藍或紫色，就是一種常見的搭配方式。

在花藝師實際的工作運用上，不論是1或2，都要加上各種巧思去呈現出富有趣味性的作品。選用1的方式時，不僅單

純的只集合相同要素，就算全部是粉紅色系，也可以再加上質感的變化，使作品看起來不會顯得單調、無趣。而使用方法2時，全部以完全不同的要素去作對比的搭配，反而會讓作品失去協調性，所以必需要讓各要素彼此間有些關連性或是連結存在。例如互補色的組合時，運用相同質感、或是選擇相同形狀的材料。

在大自然裡可以找到調和的靈感

花藝師要學會抓到調和的感覺，觀察自然也是不可欠缺的。相似形狀的花或葉子整齊有秩序的排列並隨風搖曳的姿態，綠意盎然的樹林中垂掛著飽滿的紅色果實，這些在大自然中可看見的調和，將會帶給我們許多靈感或表現方式的發想。

要使用哪些相異的要素表現對比？在製作要強調主題性的作品時，自然觀察是最恰當不過的了。要以什麼樣的要素作對比？生長動態的不同、表面構造的不同、顏色、個性、主張、形狀、分量的不同、有機物與無機物（植物材料與非植物材料）、生與死（鮮花與乾燥花），這些靈感與提示都充滿在大自然之中。

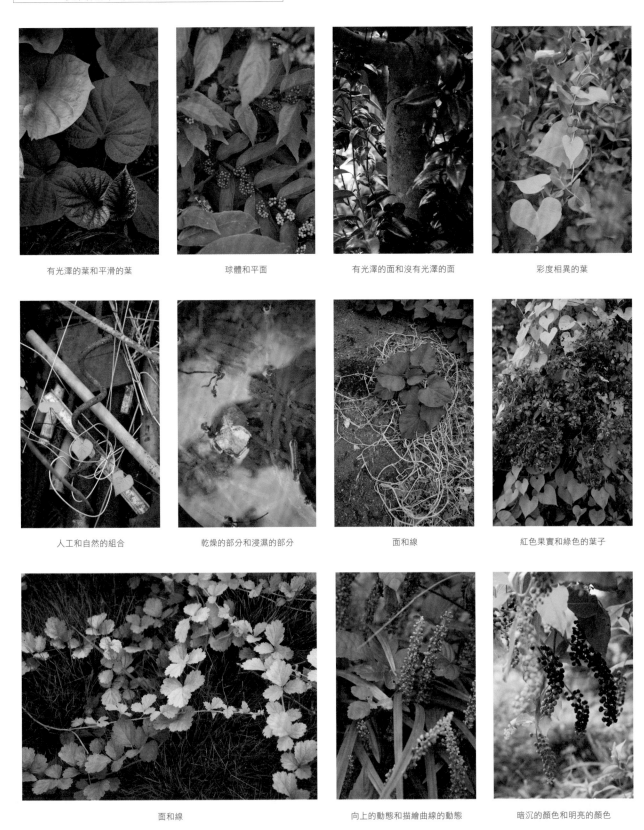

有光澤的葉和平滑的葉　　　　球體和平面　　　　有光澤的面和沒有光澤的面　　　　彩度相異的葉

人工和自然的組合　　　　乾燥的部分和浸濕的部分　　　　面和線　　　　紅色果實和綠色的葉子

面和線　　　　向上的動態和描繪曲線的動態　　　　暗沉的顏色和明亮的顏色

Example I

運用不同要素的對比達到調和
— 新鮮的材料與乾枯的材料 —

充滿生氣的大理花,搭配秋冬花園裡常見到的乾枯材料,設計成滿溢而出的樣子。簡單不做作的氛圍中,以新舊的對比達到調和。鮮花選擇適合冬天的素雅顏色大理花,其餘則選擇形狀相似的向日葵及乾枯的材料,表現出季節感。

Flower & Green 大理花・向日葵・百日草・蛇麻・小米

Example II

運用相同的生長動態、
律動感取得調和
— 纏繞 —

生長於日本全國各地的雞屎藤在歐洲是相當罕見的植物。以歐洲常見的植物材料——垂枝白樺木纏繞組合出基座,再將雞屎藤一同纏繞在其上。雞屎藤是一種攀緣植物,以不斷纏繞的一致性動作,表現出雞屎藤與小樹枝緊密纏繞強韌生命力,並以小米點綴出懷舊氛圍。

Flower & Green 雞屎藤・垂枝白樺木・小米

空間構成

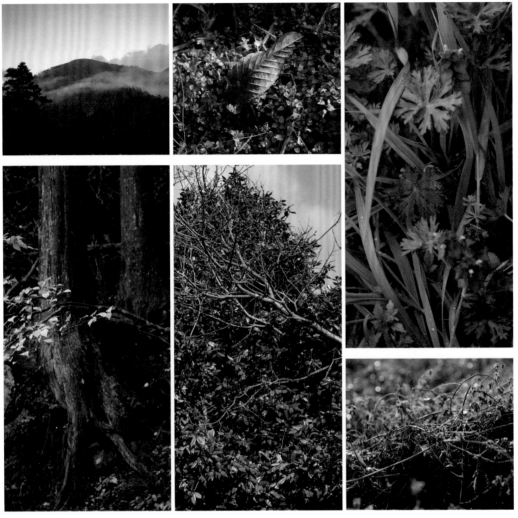

- 我們所創作的插作設計、花束、花圈皆為空間裝飾，需要有裝飾的場所才能成立，因此於創作時須考量擺放的位置。
- 試著在家中各處擺放植物，插一兩朵花的小花瓶也可以。如此便能理解植物材料的顏色、形狀、生長動態、長度等植物所具有的個性，都會影響是否適合所擺放的場所。

自然觀察中可獲得空間構成的靈感。（上排）左／景色拉的越遠會如同蒙上一層灰色般。中／大片的葉子看起來比較近。右／暖色看起來比較近。（下排）左／亮色看起來比暗色近。中／有光澤的質感看起來比較近。右／明度較高的顏色看起來比較近。

學習運用植物魅力在空間內表現的基礎

植物本身的生長動態及各部位的形狀，在無限延伸的大自然空間裡，是非常具有魅力的存在。而花藝師的工作，就是要使用植物材料製作出立體的作品，在有限的空間裡將其美化、並作出有效果的布置。在日常中，不論是花束、插作設計、花草種植、空間裝飾的製作、店內的切花與盆栽的陳列等，都必須思考如何能襯托素材的個性，如何讓其魅力在其空間中發揮。

下一頁將以店內陳列及櫥窗陳列的空間裝飾為例，介紹空間創作時的基本要點。

空間創作的基本

Point 01

空間創作的裝飾材料

・線（例：棒子）
・面（例：紙簾或布簾）
・固體（例：器皿）
※有穿透性的元素能增加深度。（例：玻璃、半透明的紙、塑膠等）
※無穿透性的造型元素能產生強烈度、明確性、營造出距離感。（例：木材、金屬、布類、紙類等）

Point 02

打造空間時的造型元素配置

・將短的元素與長的元素區分使用。（例：將布類、紙類等垂放到空間裡。運用擺放商品或作品的台子來作布置）
・反覆運用高度的差異，可創造出遠近感、深度、節奏感。

Point 03

造形元素的顏色

・暖色系的配色：距離較近、較大的印象
・冷色系的配色：距離較遠、較小的印象
・原色或濁色，視覺效果較近
・在沒有深度的狹窄空間或櫥窗中，需要使用能感覺到深度的裝飾效果。
・在寬闊的，未分隔的空間或櫥窗中，需要作出適度的背景。（例：用黃色背景產生距離感。在插作的底部或緊湊排列的花束中，組合亮色、暗色、明確的顏色、混濁的顏色等，提供深度與立體感。）

Point 04

造形元素的清晰度

・對於大空間裝飾，遠距離的印像比精細的細節更重要。（例：藉由裝飾布簾或紙簾＝背景，讓作品的輪廓可以清楚地顯示出來）
・照明在作品的清晰度中起著重要作用。
・堅硬、光滑的表面結構，可藉由光的反射讓視覺效果較近。
・粗糙、柔軟和鬆散的表面結構會讓視覺效果看起來更深遠。

Point 05

造形元素的大小

・大的部分視覺效果較近、小的部分較遠。
・連續使用大跟小的元素可產生遠近感，創造生動的表現與節奏感。
・運用在重點、焦點操作視覺上的效果，可以讓作品添加動感。

Point 06

構成的選擇

・視點集中於中央的構成形成對稱，營造出莊重，權威，昂貴和人為的印象。
・視點可以自由移動的構成形成不對稱，可營造俏皮、輕鬆、自然、自由和有節奏的印象。

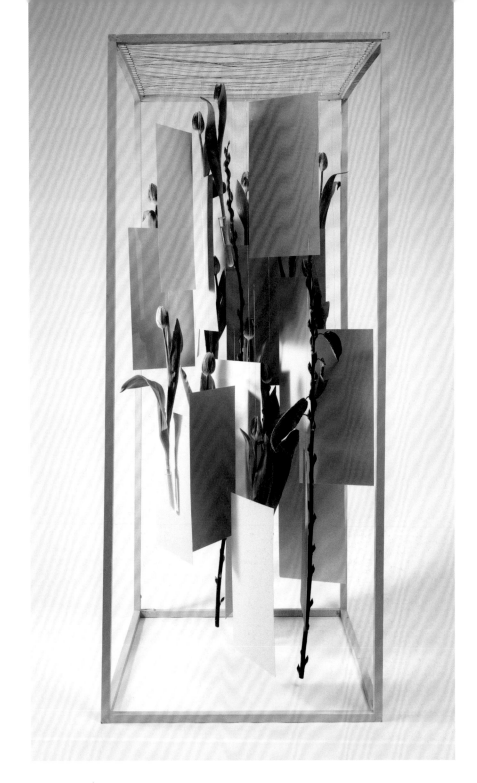

正面圖

俯瞰圖

Example

對春天的期望

在仍然寒冷的冬季風光中，感覺到遠處即將來臨的春天，也表現出藉物思情的人們。向遠處更深入地前去
般，從鬱金香的顏色中找出的五種顏色，在空中懸掛彩色色紙，作出不對稱的構成。

Flower & Green 鬱金香・赤芽柳

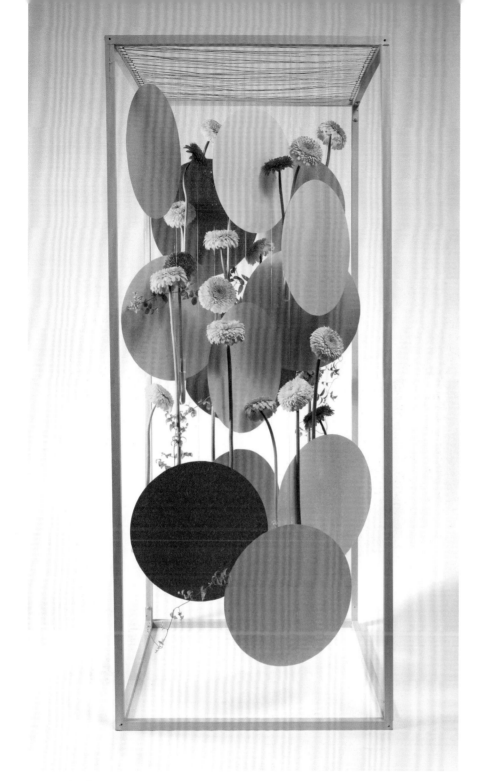

正面圖

俯瞰圖

Example II

雀躍的晴朗春天

在此表現了在溫暖舒適的氛圍中,人們雀躍期待的心情。使用暖色調和和圓形作了不對稱的配置。為了不強化緊張感,視覺焦點不要離中央處太遠,並用了帶有鬆散紋理的太陽花,來表現出朦朧的季節感。

Flower & Green　太陽花

製作具有主題的作品

●根據主題浮現出許多的關鍵字，會是自由創作時的一個重點。然而實際執行時，或許有些關鍵字不太容易想到。此時除了觀賞花藝作品之外，也可多關注詩集或小說、電影或畫作等各種領域，透過儲存更多的「詞彙」在自己身上，來提高能力。

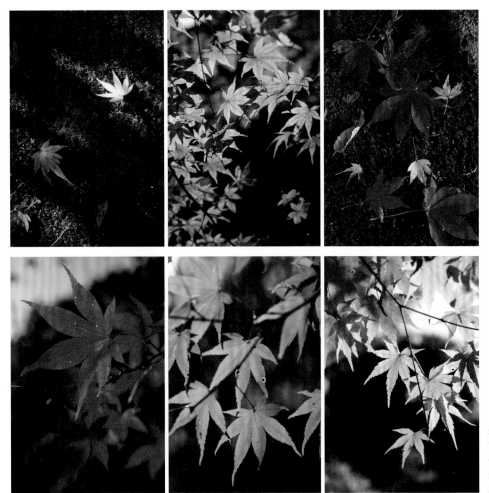

秋天的楓葉也會隨著眺望的視點不同，而得到不同的印象。將各種感受選擇適合的「語言」去替代，引導出作品的主題，也可以作為鍛練表現力的一種訓練。

致力於創作具有主題性的作品

　　花藝師的工作，會使用自然界中已成形的植物作造形。然而，從尊重植物的意義上，或者從造形建構上，都不應只是盲目地組裝植物。所謂造形，應具有作者對於作品的創作意圖。或許是作品的主題、或許是顧客的期望、或許是為了迎接明日訪客而設計在玄關處的插花靈感……在進行作品或商品製作時，必須事先準備好「製作目的和如何表現」，或在創作過程中才漸漸確立的目的或目標。這就是「植物造形的主題」。

　　主題可以由創作者自由設置，也有由其他人給定的情況。花藝師大部分的工作都是預先給定的。對於會場布置，會關係到布置的場所、活動的內容和想營造的氛圍、聚集人群的性別、年齡、地位等。如果是花店的訂單，若是要贈送盆花給60幾歲的母親，應盡可能問出這位女士的氛圍、她的生活習慣、喜歡的花和配色等相關情報，立即決定一個綜合主題，並選擇符合該主題的花材來滿足客戶的需求。對於花藝師來說，每天都是一系列的主題創作。

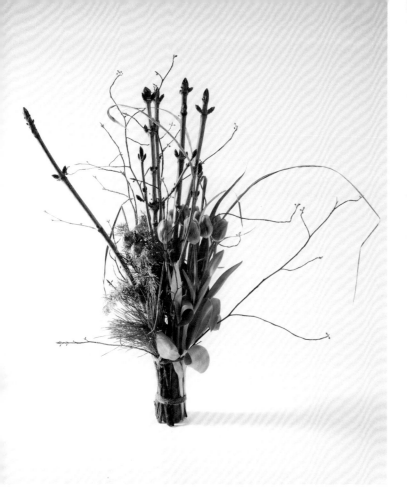

Example |

主題：**立春**　設計概念：**冬天的寒冷**

農曆中立春為春季的開始。這個辭彙給人的印象，應仍然是嚴寒的季節，因此以鏡頭特寫的方式來製作「冬季的寒冷」。以灰色系為主，收集了不帶光澤且粗糙的材料，使用明確的群組，給冬天留下了鮮明的印象。鬱金香是代表春天的花，以及與剛長出嫩芽的樹枝結合在一起，表達了對即將來臨的春天的期望。

Example | 為表現主題所選擇的
花材與其表達的印象

由上排左側起
■ **七葉樹**　筆直延伸的樹枝沒有葉子、也沒有色彩、表達強忍寒風的印象

■ **柏木（帶果）**　象徵寒冬的灰色，選擇了沒有生氣的配色。

中段左側起
■ **鬱金香（ALIBI）**　選擇用來表現春天的花，然而在此表現的是寒冬中出現的春天幻象。

■ **烏樟**　冰寒赤裸的細枝，沒有色彩，如同在搖曳一般的印象。

由下排左側起
■ **松**　待降節到新年期間的的冬天代表性材料。葉子的光澤及線條強調冰冷的意境。

■ **茅草**　用來表現秋天的紅葉漸漸轉變到冬天枯葉的殘影。

定主題時的具體範例

作品的主題由自己來選定時，可用以下幾個要點來舉例：
○觀察自然的樣貌，以花或植物給人的印象或特徵作為主題。
→「春天的早晨」、「陸蓮的可愛」、「鬱金香柔和的動態」等。
○觀察植物以外的材料並作為主題
→「有品味又高貴的器皿」、「纖細且女性化的蝴蝶結」等。
○將經驗或情感作為主題

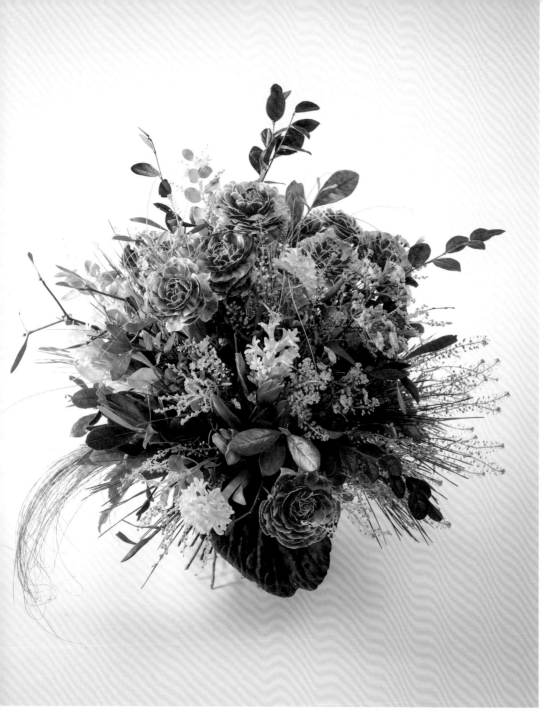

Example II

主題：**雪融**

設計概念：**鮮明的色彩**

「受到早晨溫暖的陽光照耀，雪融化成水後，散發出鮮明的光輝。」以此為設計概念，用花束的方式呈現。選擇彩度高的並具有光澤質地的材料作組合搭配，來表現光線照射後閃閃發亮的意境。並使用加了白色的柔和色調的陸蓮和風信子，來強調春天的意象。將花材以高低差的方式綑綁成束，運用營造出來的空間來表現透明感。

→「愉悅的」、「優雅的」、「懷舊的」等。
○將季節感作為主題
→「初春」、「立春」、「春分」、「初夏」等。
主題有無限的選擇性。

用印象的聯想來決定設計概念

　　無論是自由決定主題還是預先給定的主題，創作時所需要作的就是收集與主題有關的情報。首先，盡可能的列出關於主題的關鍵字。例如以「融雪」為主題時，可由對主題的第一印象聯想出寒冷、冰、明亮的、太陽、水、鬆軟、鮮明、新的、地面、閃耀⋯⋯等詞彙。接著，再將這些詞彙帶入造形表現的印象上。例如，寒冷→白色、灰色，冰→有光澤的質感，明亮的→含有白色的柔和色調，太陽→春天的花，水、鬆軟→柔軟的線、顏色、質地，鮮明→嫩芽、光⋯⋯等。

Example II 為表現主題所選擇的花材
與其表達的印象

上排左側起

■ **陸蓮** 作為花束的主角。選擇帶有清新印象的淡色

■ **風信子** 光是用看的就能令人感覺到有花香般的材料。選擇小枝的、且淡黃色的花材。

■ **槲寄生** 冬天的材料。樹枝與具有透明感的果實突顯了風信子的存在。

中排（上）左側起

■ **薹草** 綠色與咖啡色的混色表現出季節的變化。長而柔軟的曲線也可以導引出透明感。

■ **蠟梅** 許多的小圓花聚集在一起，表現生氣蓬勃的意境，略帶光澤的質感象徵鮮明的春光。

■ **西洋薺菜** 柔和的質感表現春天的印象，以顏色及動態表現清新感。

中排（下）左側起

■ **檵木** 用來表現冬天的材料，與其他亮色的材料作出對比。

■ **西洋虎耳草** 有著冬天的暗紅色，帶有光澤的質地表現出鮮明度。

■ **相思樹** 柔和溫潤的質感象徵著春天

下排左側起

■ **聖誕玫瑰** 強韌的葉子用形狀表現冬天的印象。

■ **松** 用這種冬天的材料來調和軟的材料與硬的材料。

■ **番石榴的葉** 圓形的形狀與鮮明的色彩來表現春天的明亮感

哪種花材適合設定的主題、無論是插作或是花束，應該有著什麼樣的輪廓、對稱或不對稱……掌握到整體的印象後，就可以看到作品該有的氛圍與方向性。

從所考慮的印象中可以看到許多路徑，但是若以相同的強度來表達它們，那它往往是會平凡且難以傳達。因此，有必要使用一個關鍵字作為「設計概念」，在要採用的印象元素中找

出最突出，且最能明確表現主題的唯一方法。作為完成工作的檢查點，並著重於實現主題的「設計概念」是否有明確的被呈現出來。

4章

各式各樣的表現

　　若能了解材料的特性，並利用植物的特性去學習構成的方法，就可以創作出許多精彩多變的作品。在運用植物材料作某種形式的創作時，首先必需要有主題，也就是製作動機或目的。

　　在本章節將介紹各種表現的手法範例，也就是花藝設計中常被使用的基本表現方式，特別是要把對自然性的考量放入表現裡，以及介紹在作品創作時對於造形上的建議。這些建議並不是我自己個人的想法，而是曾在德國受過職業訓練的人都知道的事情，要將這些作為基本的常識去理解。

　　除了在創作作品時當作參考，也可以試著去表現在自己的作品裡。首先先享受創作的過程，再客觀地判斷作品的表現是否有傳達給觀賞者，這將會是一個很好的訓練機會。

植生的表現

● 在德國的植物造形，會以植生的表現作為基礎，它的應用會存在於各式各樣的藝術作品中。

● 作為自然觀察的其中一環，將自己從自然中感受到的印象以植生的表現方式去創作插作設計，會是一種很好的學習方式。

學習植生的表現時，首先要從自然觀察開始進行，必需要觀察植物的構成。以自然的構成為範本，在製作時才能了解植物有大中小不同的高度，主張也不同。

將植物生長的姿態加入到作品的表現裡

使用植物的表現方式，可以由植生的表現、或非植生的表現之中擇其一來製作。

所謂植生的表現，即是以大自然作為參考，將大自然的階層構造中（參照P.22）能聯想到的高度或生長姿態，盡可能依原樣呈現的一種表現方式。此種表現方式不自己決定作品的輪廓，而是依植物在大自然中所存在的姿態或高度來決定，將花或植物本身作為造形的出發點。

另一方面，只著重於花或葉子的形狀、顏色的美感、生長動態，或事先設定輪廓（圓形或三角形等）、或特定的主題，將植物放入其中完成的構成方式，我們則稱之為非植生的表現。大部分客人所要求的多為贈禮或裝飾用，所以平時在工作中經常使用的也幾乎是非植生的表現方式。

「植生的表現」要點

〇以大自然的階層構造為意象去區分材料是屬於較大的主張、中間程度的部分、或是小主張的部分。

〇以大自然作為參考，以表現材料的生長及姿態為目標，材料的組合也盡可能將其依生長環境忠實的呈現。

〇選擇不對稱的構成方式，感受大自然中「植物本身的生長空間（高低差、間距）」，並將其結為群組。

〇活用植物本身的特性，表現出任誰看了作品都能感受到的「植物之美」。

〇造形時不需完全複製大自然。而是以作者感受到的、想要呈現的氛圍去製作。可將實際不會在相同環境生長的植物作搭配，或異化植物的生長高度。

〇植生的表現要忠實呈現大自然到什麼程度，隨著作者的表現方式、想法而異。

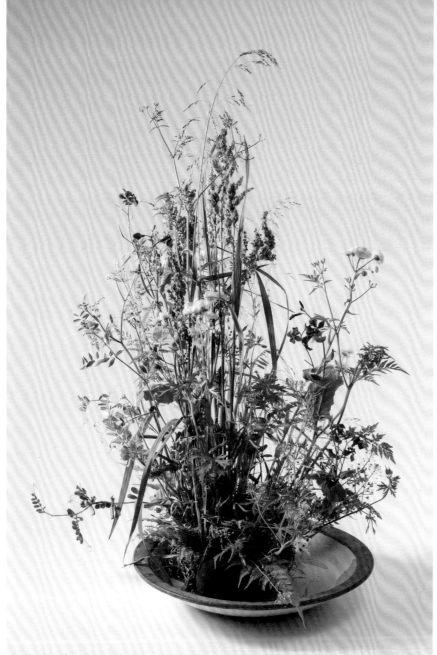

Example

採用身邊的
大自然材料所製作的
「植生的插作」

當我自然的看著它時,感受到了初夏舒適的空氣。因此使用身邊隨手可得的花草,盡可能的忠實呈現這些材料在大自然中所擁有的表情。以吸水海綿裡的某一處為生長點插上花草,並以石子、青苔、及實際在地面上有的枯草等材料來覆蓋海綿,呈現階層構造中最下面的部分。

Flower & Green 自然中的草花

作為植物基礎的表現方法

植生的表現是花藝師首先必須要學會的基本學習,為花的造形裡最根本的表現方式,隨著經驗的累積,理解及實踐的深度則會日漸加深。我們所使用的造形材料是植物,植物與我們一樣擁有生命存在於大自然之中。花市裡的植物材料大多以人工處理後的樣貌呈現在我們面前,不妨試著問問自己,或去思考這些植物原本是以何種姿態、是在什麼樣的環境生長的?自己是如何捕捉大自然的?自己是否有妥善發揮這些植物的造形材料?我們應時時的進行自我審視。

具有個性、獨創性的植物設計,皆是先充分了解所使用的植物本質後再讓其產生變化,植生的表現可說是各種植物設計的基礎。若在設計時產生了各種課題或疑問,「不妨偶爾以植生的表現去嘗試製作」,相信可以漸漸從中獲得解答。

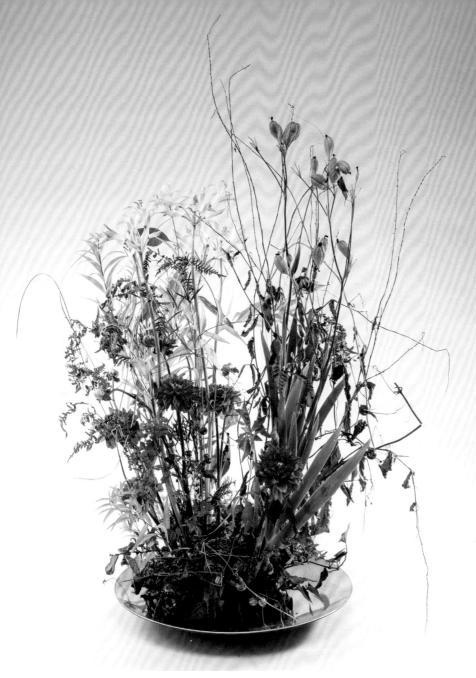

Example II
秋天的尾聲

感受到溫柔沉穩的溫度、豐富的果實，植物生命的盡頭改變了自然的色彩，表現了柔和的律動。大主張、中主張和小主張呈現了三個階段的構成，下方的圖片中將大及中主張拿掉，只留下小主張，如此一來就可以清楚的看到自然的階層構造最低層的景象，這個部分也完全覆蓋了花藝海綿。

Flower & Green　大理花・石蒜花・射干・丁字草・芒草・玫瑰（果實）・利休草・王瓜・羊齒

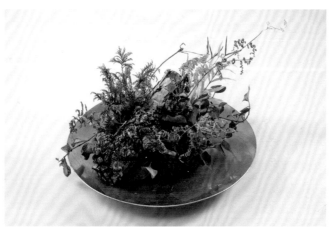

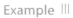

Example Ⅲ

秋天結束後的冷風

冬天的寒風出其不意的吹過仍留戀在秋天的花園，以偏冷的配色
作表現。下方部分僅以石子覆蓋作造形，強調寒風刺骨的樣子。
左側的圖片，在大主張、中主張、小主張三個階段的構成裡，將
大及中主張拿掉，只留下小主張。

Flower & Green 菊花（Parudasar）・石蒜花（Millet Purple
Majesty）・木賊・芒草・羅漢柏・迷迭香・葉蘭・柳枝稷・玉
簪葉

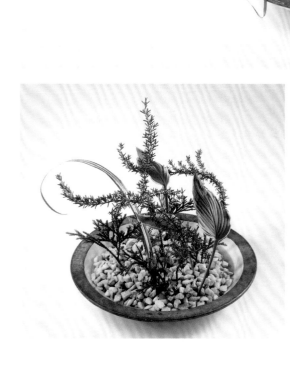

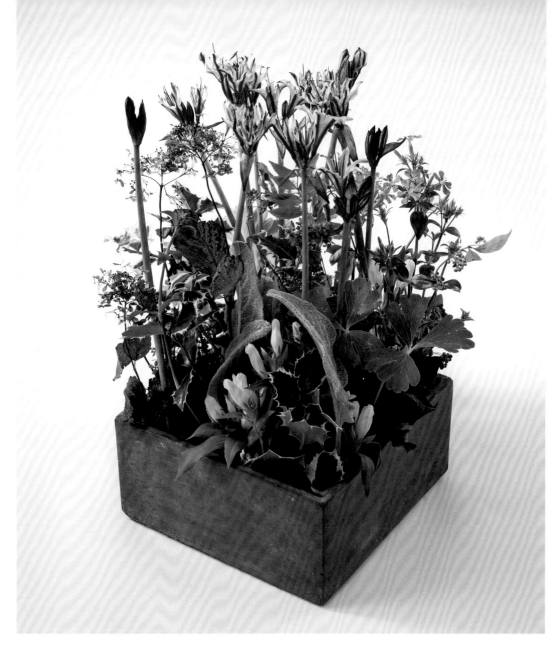

Example IV
在花園裡遊逛

期待即將來臨的節慶及美麗冬天籠罩下的大自然，將冬季感自由
的表現在這個小小的空間裡。右圖為作品材料的階層構造中，只
留下中小主張的部分。

Flower & Green 彼岸花‧濱撫子花‧龍膽‧喬木繡球‧冬青‧
紫仁丹‧唐松草（葉）‧羊耳石蠶‧礬根

植生與自然的差異 - 自然（natural）的花束 -

我們必需了解「植生的表現」與「自然（natural）的表現」所呈現出的是不相同的。這個花束集合了許多的綠色，搭配季節性的花材以自然的氛圍製作而成，但它並沒有考量材料的階層構成，或是刻意呈現植物生長的樣貌。它以小巧緊湊的

圓形方式綑綁為束，著重質感與顏色的調和，混合了以新春為主題的花色，裝飾性的手法去呈現。像這樣以事先決定的形式製作、主題性較強烈的即為非植生的表現。與其說是「植生的花束」不如稱之為「自然（natural）的花束」更為恰當。

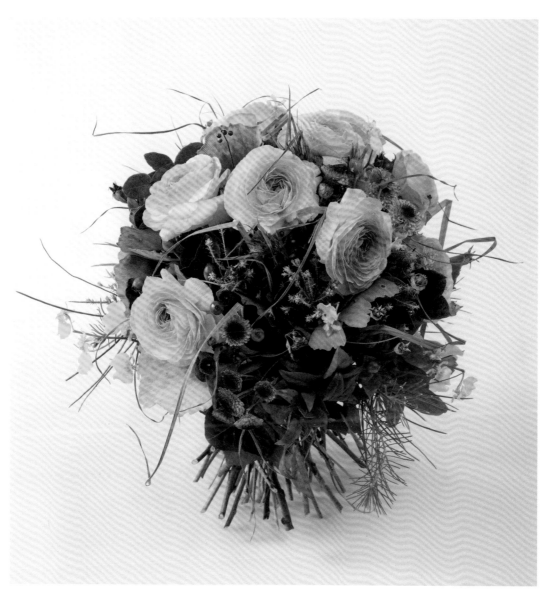

Flower & Green 　陸蓮・紫仁丹・銀杏・刈草・常春藤・桔梗（種子）・義大利落葉松・橐吾・菊花・石楠花・多福南天・文心蘭・玫瑰（果實）

裝飾性的表現

學習要點！

●裝飾性的表現，就如同室內裝潢或服裝一樣會被個人的喜好所影響。身為作者，需有自覺去展現出個人風格以及獨創性。

●植物中，特別是「花」最具有裝飾性的魅力。在房內的裝飾花、戴在身上的髮飾或胸花，這些裝飾效果可用於日常生活中並享受這些有趣的創意或其用途。

從大自然中觀察植物的裝飾性。
（上排）左／商陸的果實用顏色及大小表現秋天的豐腴。中／沖繩雀瓜傘狀紋路的果實。右／松果菊具有強烈色彩的花。
（中段）左／吊鍾柳的葉子。高雅且具有厚實感。中／帝王大理花，有高級感的花莖及彷彿被裝飾上去般的枝枒。右／花椰菜的葉子，人們種植的蔬菜也很適合裝飾性的表現。（下排）左／天人菊由圓形中心部分長出的喇叭狀花朵。右／大理花，華麗盛開的花瓣。

裝飾性的表現是非植生的表現

　　這些以植物來作造形的創作，會隨著用途與目的有各種的表現方式。若要以大略的圖示去解釋，可以使用如右頁的圖表去思考。我們製作的所有作品，皆涵蓋於此箭頭範圍之內。自己的作品偏右還是偏左、想傳達多少程度的自然性？這都必須

要因應主題及作者的喜好去作選擇。

　　植生的表現是，盡可能保有植物在大自然中原有的生長姿態和主張去構成，並以作者感受到的自然，以及從使用的材料中所得到的印象去作造形。反之，非植生的表現並不會去考慮

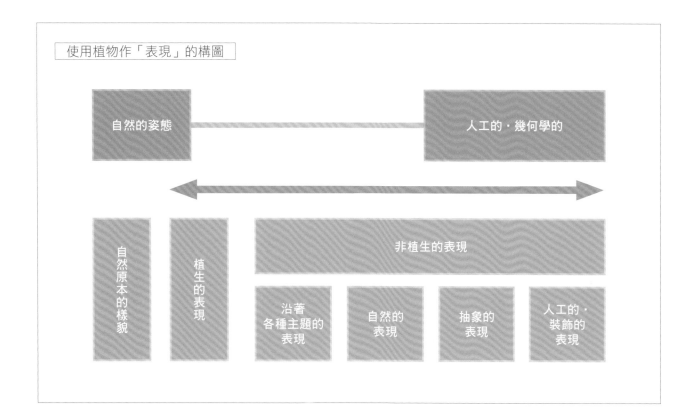

使用植物作「表現」的構圖

自然的姿態 ⟷ 人工的‧幾何學的

自然原本的樣貌　植生的表現　非植生的表現

沿著各種主題的表現　自然的表現　抽象的表現　人工的‧裝飾的表現

大自然的階層構造中的所有順序，僅選擇想呈現的部分，重點式的表現並強調出主題，所以裝飾性的表現，也可稱之為非植生的表現。

　　裝飾性的表現，一般給人華麗、熱鬧、花量很多、豐富、色彩鮮豔、豪華、生動、如珠寶飾品般的印象。花藝師的工作中，客人的需求大多以此類型為主題。我們應留意植物在各個季節中所展現的裝飾性，並將其優美處用來表現於造形上。

　　花材中也有些裝飾性印象較強烈的材料。玫瑰、百合、大理花、芍藥、蝴蝶蘭、火鶴等可稱之為代表。花朵的大小與其優雅的綻放方式、多彩的顏色搭配、以及其罕見的稀有價值，長久以來一直都是受到人們所喜愛的。

思考關於裝飾性的變化

　　在造形的表現方式上，裝飾有多種的變化形式。例如開店祝賀用的高架花籃會插上滿滿的花材，讓人一眼望去便可看出其華麗感和明確的輪廓，以提升裝飾性效果。另一方面，插上一兩枝的蝴蝶蘭、或是大朵的大理花，也能依材料本身具有價值感的外觀而充分展現其裝飾性。在自然呈現的構成方式中，使用大型或色彩度較高的花材則可表現出華麗感。有成熟穩重氣氛的裝飾性、也有可愛、活潑如小孩子般的裝飾性。

　　若作品主題選擇了「裝飾性」，就應配合用途、擺放場所、客人的需求，創作時應明確了解這個作品「想要表現什麼樣的裝飾性」？是由花卉的大小、顏色、質感、形狀去表現？還是有一個事先設計好的氛圍？從各種角度去著墨是非常重要的。

Example

表現「沉穩的華麗感」的裝飾性表現

主要使用了帶有新年華麗感的天堂鳥為主花，並使用了樹枝綑綁成可以用來觀賞的花材固定座。為了搭配具有裝飾性且冷酷、並具高雅形象的天堂鳥去選擇副材料，以明確的群組方式表現出沉穩的印象。其中也使用了松果和柚子，以及具有季節感的材料，置於金色的器皿上以強調出主題。

Flower & Green 天堂鳥・線菊・雞屎藤・扁柏・尤加利・黃金水木・松果・柚子（果實）・樹枝數種

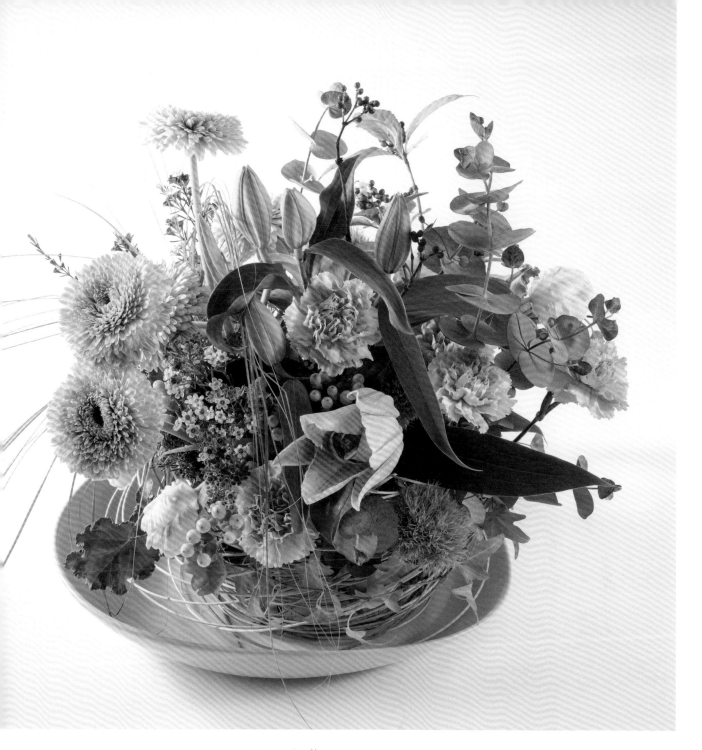

Example II
表現「青春洋溢」的裝飾性表現

選擇粉紅色的百合為主要花材,並以新春為意象去製作。配合百合可愛的氛圍,整體一同搭配了具有明亮、青春感的材料,並以野草強調出柔和感。網狀及竹節資材作成固定花材的架構,並搭配百合選擇適合的顏色及素材。

Flower & Green　百合(Fenice)・太陽花(Himalia)・康乃馨(Peach Mambo)・鬱金香(super perlot)・千兩・蠟梅(My Sweet)・尤加利・火龍果・常春藤2種・綠石竹・畫眉草

時間變化的表現

- 要表現季節感時，參考日本俳句裡的「季語」，可帶來許多的靈感與發想。
- 季節的表現方式會隨著年紀增長而越加上手。

季節感和大自然印象變化的表現

在我居住的日本，擁有四季分明的環境，隨著居住的場所、區域的不同，人們對於四季也會有各自不同的感受。以自己的感官捕捉四季並使用植物將其表現在作品上，這樣的創作不僅對作者、或是對觀賞者而言都會是個有趣、美麗的造形藝術。

所謂的「時間」，即為季節感、包含一天當中的早晨、白天、傍晚、夜晚，不同時刻裡大自然所帶來的變化。季節感的變化是花藝師經常展現的一種技法，大多數的客人也經常會有

這樣的要求。「春、夏、秋、冬」會是表現它的關鍵字，也能更將它細分為「初春、春、初夏、盛夏、初秋、秋、晚秋、初冬、冬、晚冬」。既然生活在四季分明的土地上，留意觀察各季節轉換時的變化，並將其意象儲存起來，對我們而言將會是一件很有幫助的事情。在日常中必須隨時培養自己對於大自然與時節的眼力與心力（也就是身為花藝師的觀察力以及感受力）。

初春

微光般的明亮·希望·有溫度的·黃色·光輝

「在冬天裡
提早露出容顏的水仙。」

春

溫暖的·明亮的·粉嫩色彩·沉穩的

「在春天展現最美姿態的
聖誕玫瑰。」

初夏

舒適的·清新的·鮮明的
綠·新樹·草類

「取決於濕度跟熱度，
尚未乾燥的草類。」

盛夏

光和影的對比·充滿力量·
花和葉的顏色·藍天和白雲

「爭妍比美的綻放，
展現植物生長力的
庭園植物。」

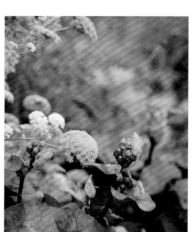

初秋

沉穩的‧彩度低的‧帶有黃
色的‧寬闊的天空

「充滿褪色般柔和氣氛的
田間小徑。」

秋

暖色‧豐收的‧成熟的‧藝術
的‧散步

「充滿魅力的紅葉，
吸引人的目光轉向大自然。」

晚秋

沉穩的‧尾聲‧黑色‧木
紋‧枯萎的

「充滿厚重感的
豐收的結尾。」

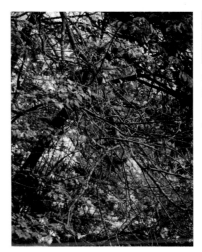

初冬

寒冷‧灰色‧準備‧霜‧清
澄的‧拉長的影子

「樹木的本質顯露出來，
冬天開始了。」

冬

白的‧安靜的‧嚴格的‧雄偉
的‧火

「冬天的凜冽，
將大自然包覆成一片白。」

晚冬

緩慢的‧發芽的‧小花‧嫩葉‧水

「劃破寒冷的天空，
在明亮的早晨嶄露新芽。」

春天的表現 — 著重於裝飾場所和觀賞視角的範例 —

冬天的寒冷日漸趨緩，春天的植物伴隨溫暖的空氣，開始包覆著大地色的景色與地面。這個時節對於花藝師來說，相對較容易以各種變化方式來表現作品。使用球根類及明亮色系的花草和樹枝作輕巧的組合，或是使用帶有冬天印象的硬枝與枯葉，搭配鮮明色彩或質感的花草作出對比的組合，這些都是例子。

春天一般給人的印象有：明亮、柔軟、輕巧、舒適、生長、嫩芽、柔嫩色彩、黃綠色、粉色等。以下作品範例使用了春天典型的表現技巧，並依據擺放的場所、觀賞的視角來製作。花藝師通常會被要求配合各種擺放場所與需求，來製作作品和商品，因此必須配合擺放的場所去設想要表現的部分，以及想要傳達印象的部分在哪裡。

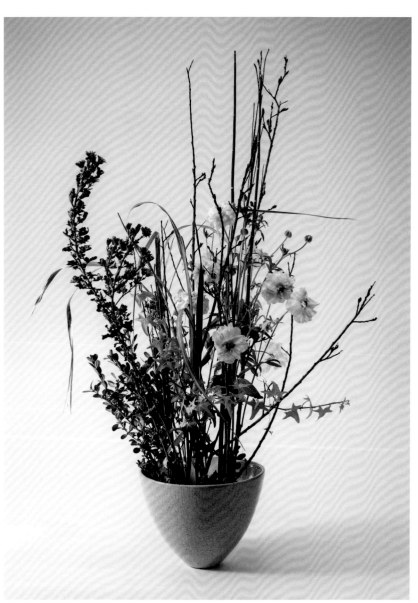

Example |
表現春天的「生命力」

春天新長出嫩芽的植物，與冬天枯乾的植物形成自然對比的插花作品。將材料以不對稱的方式構成，再以不破壞自然印象的高低差作配置。為了能讓人感受到各材料間高度的配置及空間感，以表達作品的氛圍，將作品擺放在桌子或櫃台上，視線由正前方看上去的角度來構成。為了避免給人強烈的印象，並帶出柔和的春天意象，這裡將顏色統一，也限制了材料的數量，並著重於底部的空間，同時使用質感與彩度的對比，來增加作品的深度。

Flower & Green　陸蓮・柳枝・木賊・茅草・菊・紅花檵木

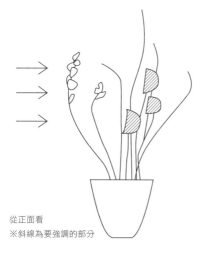

從正面看
※斜線為要強調的部分

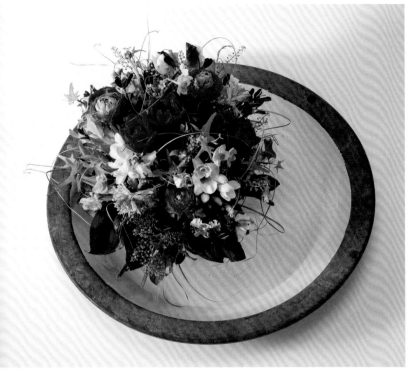

Example Ⅱ

表現春天的「明亮感」

使用春天的顏色與質感，製作了裝飾於地板上的花束。設想視線為由上往下，以緊湊清楚的輪廓綑綁成花束，將花的表情安排為朝正上方的構成。有別於插作設計，花與花器的接觸點較遠，給人立體且輕盈的感覺。這樣的表現也容易讓人聯想到，植物由地面新生長出嫩芽的樣子。

Flower & Green 鬱金香・素心蘭・風信子・水仙・香豌豆花・三色菫・勿忘我・陸蓮・雪球花・紅花檵木・常春藤・芒草・檸檬葉

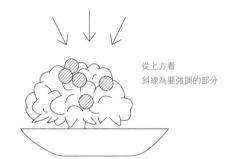

從上方看
斜線為要強調的部分

Example Ⅲ

「春天的祝賀禮品」
客製訂單花藝創作

以明亮的春天氣息組合而成的花藝作品。使用適合表現春天的花籃作為花器，選擇各種性別與年齡層都能接受的配色及材料。由於無法明確設定擺放的位置，因此以三面花的方式去構成。設定觀賞的視角為斜上方到正前方，中間層配置主要的花材，以玫瑰（PIANO）作為重點。在接近器皿的底部插入搭配的花材添加一些效果，使其產生能令人滿意的安定感。

Flower & Green 玫瑰（PIANO）・水仙・瑪格麗特・素心蘭・勿忘我・風信子・常春藤・紅花檵木・薺菜

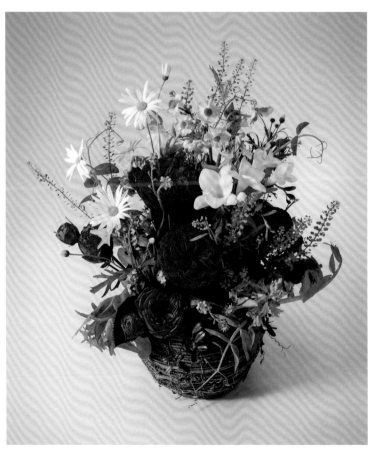

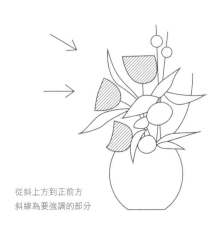

從斜上方到正前方
斜線為要強調的部分

Example IV

表現春天「滿溢」的意象

使用有弧形流線的植物，製作一個擺放在比視線還高一點的位置上的花束。設定觀賞的角度為由斜下方往上看。雖以向下的流線造型來作綑綁，但並非只是要展現向下垂的樣子，而是要表現從上往下溢出、宣洩而下的樣子，以插花的方式也能表現出同樣的效果。使用帶有輕盈柔軟印象的春天植物作為材料，彷彿享受舒適的植物浴一般。

Flower & Green 鬱金香・香豌豆花・針茅・鳶尾葉・常春藤

從斜下方往上看
斜線為要強調的部分

夏天的表現 — 從理論觀點來了解的範例 —

談論到表現夏天的主題，我們可以想到如：強韌、活潑、愉快、聚集、悶熱、乘涼、乾、汗水、帽子、水、冰、光、影、綠色、紅色、黃色……等關鍵字。製作具有某個主題的作品時，首先需思考代表這個主題的詞彙擁有什麼樣的意象。再將這個意象作為作品的設計概念，如此一來也決定了整個構成的大半部分。或為了營造出作品氛圍，也可以只取用其中一部分來作設計。

以下將作品「理論性的見解」的範例，透過夏天的表現方式來作介紹。並依照概念、構成、印象等不同的角度去欣賞作品，但這裡只是見解的其中一例，理論性的見解有不同角度的觀點，而對於不同的見解，需要透過不同的意見交換來進行交流。化藝師必須要具備對於作品的專業理論知識及理解，並且要能夠將自身學習到的理論性知識，與其他花藝師及顧客們分享。

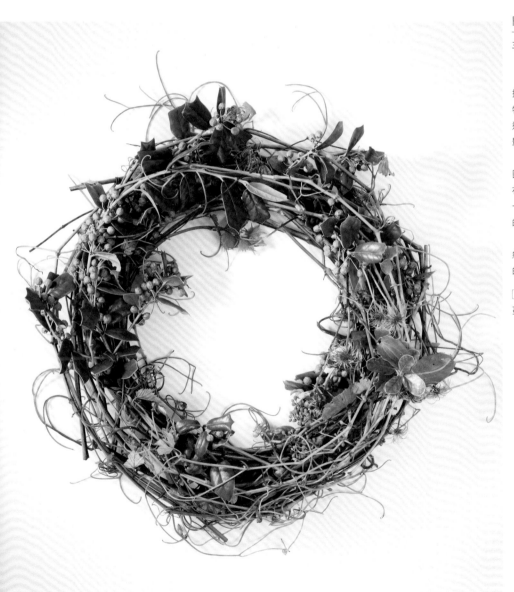

Example |

主題：「青色的夏天」

【設計概念】「生意盎然的綠色」，選擇夏天常能見到的明亮綠色作為材料。特別是帶有光澤及堅硬質感的，如冬青這種充滿個性的綠葉，給人躍動、光、影、充滿玩心的感覺。

【構成】將長長的葡萄藤蔓，一圈又一圈的重疊成花圈，來呈現愉快又自由自在的夏天。藤蔓與其他材料重疊並結成一束，可以讓人聯想夏天的豐收與歡樂的遊玩。

【意象】享樂、遊玩、光、影、綠色、紅色等關鍵字，成為材料的選擇及構成的靈感。

Flower & Green　冬青葉・葡萄（藤蔓）・鐵線蓮

構成的思考方式

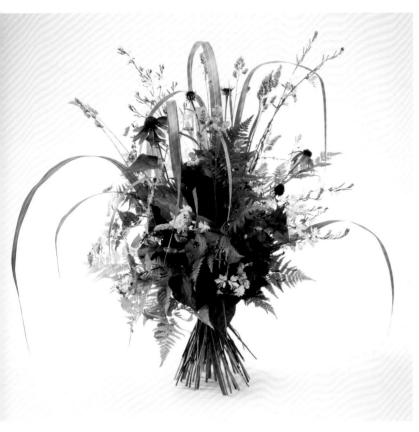

主題：**某個日照微弱的夏天**

〔 **概念** 〕「沁涼的印象」。不同於強烈繽紛的夏天,這裡表現出夏天自然的柔弱纖細感。使用細微搖擺的材料、印象深刻的小花、代表夏天的羊齒,細綁成一個清爽的花束。

〔 **構成** 〕因為是夏天,適度的營造出分量感,控制色彩變化,並作成有高低差的圓形。長形的材料以對角線的位置,作交叉的方式配置,可表現出輕盈的分量感。

〔 **意象** 〕選擇以沁涼、帽子、光、影、綠色所帶來的意象來作構成。

Flower & Green 山桃草・松果菊・魚腥草・羊齒・芒草・茅草

構成的思考方式

主題：**繽紛的夏天**

〔 **概念** 〕「鮮豔的色彩」。從百花盛開的花園裡收集各種顏色的材料,準備辦一場愉快的派對。為了不輸給周圍的自然景色,強調了彩度。以紅色與黃色為基本色,避免使用藍色系,讓顏色往明亮溫暖的方向性更加明確。

〔 **構成** 〕為了強調色彩,以緊湊小巧的輪廓來構成。傳達夏天令人愉悅的氛圍,讓材料向外溢出,避免作出太嚴謹的輪廓。

〔 **意象** 〕使用了愉快、聚集、光、影的意象。

Flower & Green 玫瑰(三種)・百日草・風鈴草・麻葉繡線菊・檔木・向日葵・繡球花

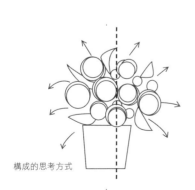

構成的思考方式

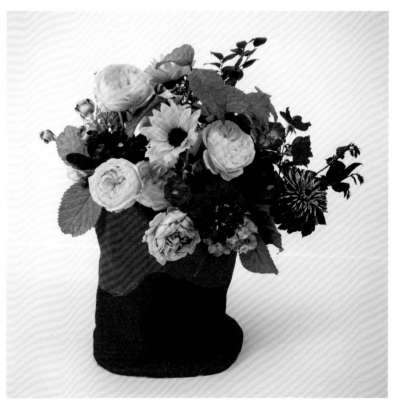

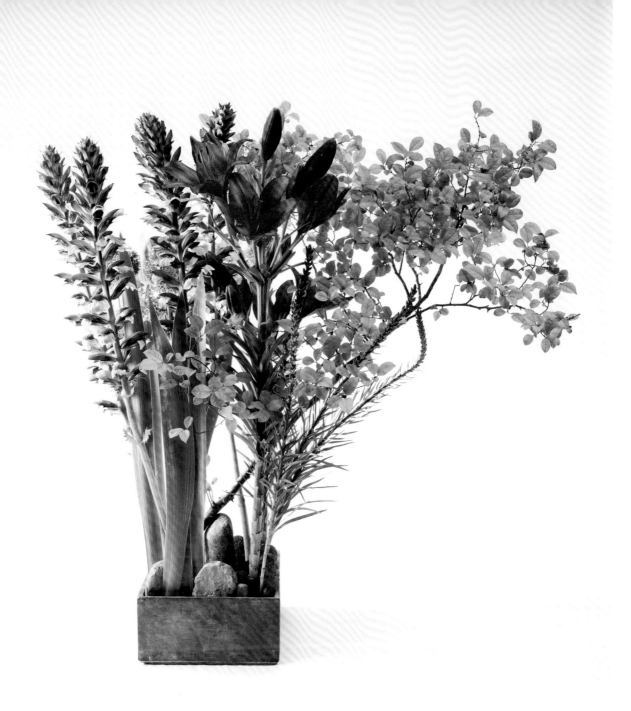

Example Ⅳ

主題：有活力的夏天

〔 **概念** 〕「強韌」。收集主張強烈的材料展現其個性的姿態。大的材料狀似擁擠的聚集在一起，強調了其強而有力的感覺，以及形狀的趣味性。

〔 **構成** 〕在狹小的空間中卻不至於感到擁擠的不對稱技巧。接近中心處的視覺焦點，用接近對稱的效果〈安定感、穩重感〉來表現。

〔 **意象** 〕以夏天的紅色、聚集、光線等意象構成。

Flower & Green 百合・蔥花（giganteum）・葉薊・夏櫨・繡線・鳶尾葉

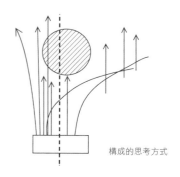

構成的思考方式

秋天的表現 — 利用花器和材料的共通性作搭配 —

享受完夏天向日葵及酸漿等充滿元氣的植物姿態後，接著對於經常與大自然植物「交手」的我們，即將有一個特別的季節造訪，那就是秋天。在秋天我們能欣賞到從春天到夏天時逐漸生長成熟的植物，也能看見植物在結束生命前所展現出來的魅力。製作作品時，依照想表現的主題選擇材料的種類、特性、構成方式、裝飾場所和呈現方式（配合觀賞者或要表現的主旨，要展現多少程度的作品強度）來決定比例。在此使用了同樣的花器，盡可能以共通的材料來製作四種不同風格的秋天的表情。

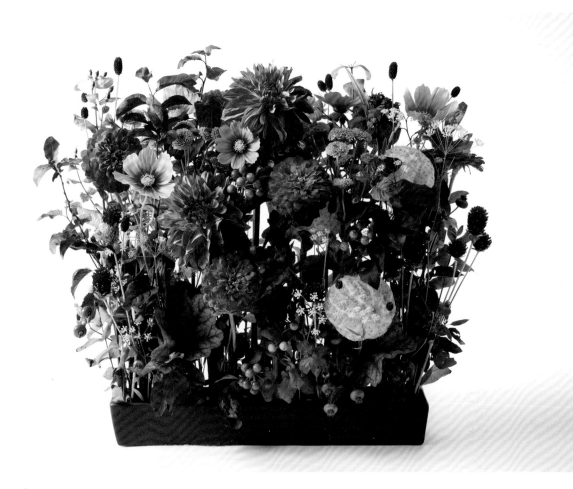

Example |
秋天豐腴的魅力

從色彩豐富的大理花裡選擇有相同色系的花材。有如混著水彩顏色一般的色彩展現著秋天豐腴的魅力，是一個充滿裝飾性的花藝作品。為了讓絕美的色彩能直接的讓人留下深刻的印象，將視覺焦點置於中央處，讓花材以向前生長的方向插入，強調植物熟成時期的強韌。為了展現區塊性的色彩，而減少了植物的動感，作成緊湊的構成。

Flower & Green 大理花・百日草・菊花・唐棉・地榆・玫瑰（果實）・茴香・櫻桃李・千日紅・雞冠花・薯根

〔 主題 〕 豐潤

〔 設計概念 〕 顏色

〔 構成 〕 不對稱

〔 比例 〕
相較於花器的大小，花材部分的視覺分量感作了較誇張的呈現

〔 主題 〕 秋天的細膩

〔 設計概念 〕 線條

〔 構成 〕 不對稱

〔 比例 〕
材料安排在較高位置,且以不破壞
主題的程度放入較多的分量

Example Ⅱ
秋天細膩風情的魅力

內斂平靜的秋天清新,使用纖細花莖的材料來展現魅力,並將
大自然作抽象化的表現。以波斯菊為主要花材,避免過多的動
感,作出一些高度並使以平行方式作構成。在花材營造出來的
空間裡不要設計過度的緊張感,讓作品能令人感受到秋天的涼
意,呈現出日本平靜的秋天的印象,同時在作品背面與裡面也
都放入了波斯菊以增加作品的深度感。

Flower & Green 波斯菊・石蒜花(白)・澤蘭・櫟木・水稻
・旱黍草・茴香・薯根

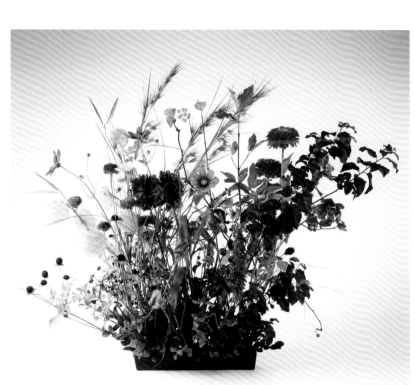

Example Ⅲ
充滿活力的秋天

選擇帶有秋天魅力的材料,運用其具有誇張的動作表
現,來構成一個裝飾性的作品。將開花植物在逐漸綻開
的過程中,所表現出動態活力,透過花朵本身的形狀與
動態,營造出空間感與緊張感。比例上強調正面,吸
引觀眾的目光。櫻花李誇張的擺幅,產生了不對稱的效
果。

Flower & Green 大理花・百日草・波斯菊・唐棉・千
日紅・櫻桃李・山歸來・小米・水稻・玫瑰(果實)・
櫟木・紅水木

〔 主題 〕 活潑的秋天

〔 設計概念 〕 植物的動態

〔 構成 〕 不對稱

〔 比例 〕
以不失去作品的安定性為原則,
作出較強烈誇張的配置

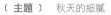

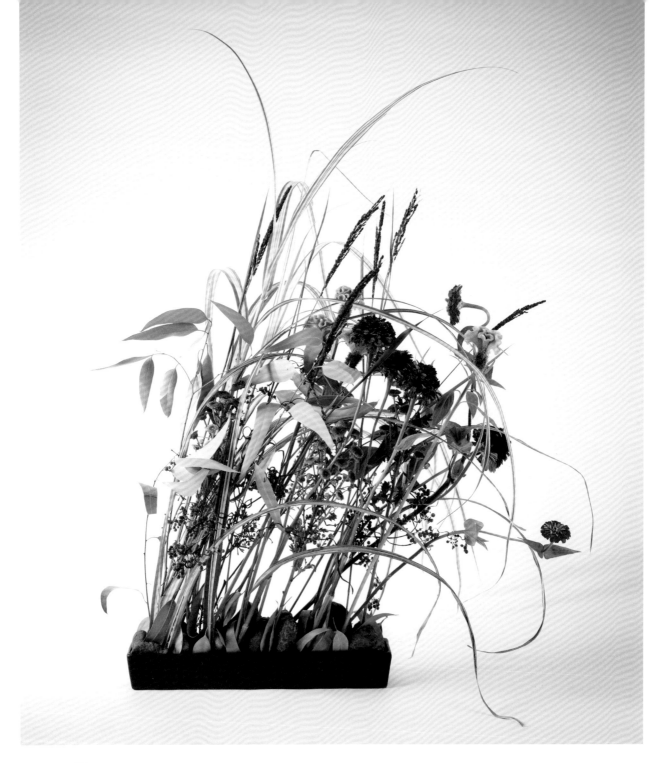

Example Ⅳ
移轉至冬季的表情

使用了顏色、質感、生長程度等，能讓人聯想到換季到冬天的材料，也運用秋季尾聲的花朵來展現植物魅力。從生動又不連續的秋季樣貌，到被寂靜包圍的冬天的過渡影像，使用如褐色般色彩的材料，和朝同一個方向傾倒的構成來表現。為了作出作品的深度，僅將背後芒草配置於可以大幅度擺出的位置。

Flower & Green　百日草・雞冠・菊花・雞屎藤・芒草・礬根

〔 **主題** 〕　冬天的來訪

〔 **設計概念** 〕
材料的角色扮演

〔 **構成** 〕　不對稱

〔 **比例** 〕
不作局部的強調

冬天的表現 ── 意識節慶的花束 ──

　　褪了色的葉子緩緩落下，豐收的秋天漸漸步入尾聲結束，一年即將落幕，來到了冬天。枯萎的樹木、寒冷的風、清新的空氣、日短夜長、寒冷的森林、溫暖的家……即使是冬季的設計，也可以有季節感的各種變化，偶爾試著捕捉一下周遭出現

的季節印象。新年前有聖誕節活動，市場上到處充滿迷人的植物材料，意識到這個季節，花藝師們的創作靈感就會不斷湧現。 而我以冬季的生活意象創作了一個花束。

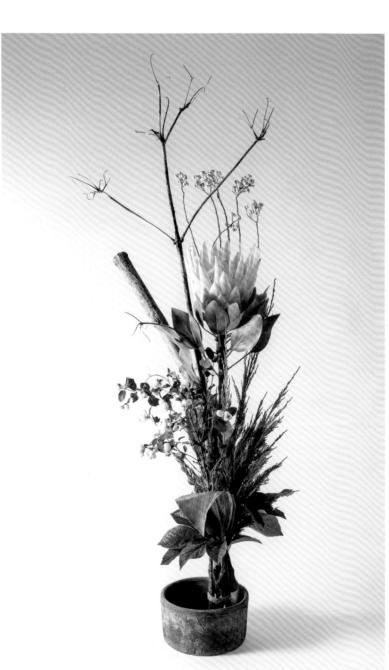

Example

冬天的到來

使用具有壓倒性魄力、寧靜卻又強而有力綻放的海神花，將其綁成一束象徵冬季的花束，無雲的純白、柔和的質地，傳達了冬天的到來。有著粗莖且凋零的帝王大理花代表了秋天的結束，以平行方式細綁成束的直莖及高度，表現冬天的莊嚴寒冷。以雪果及木蠟樹來作白色的銜接，再加上選擇帶有銀色的葉子，給人冬天的氛圍。

Flower & Green　海神花（King White）・帝王大理花・雪果・木蠟樹・柏樹（Skyrocket）・葉蘭・聖誕玫瑰（葉）

----- …中心軸
◯ …Focal point（視覺焦點）

為賦予作品大小不均等的空間，並讓材料的姿態能令人印象深刻，選擇了不對稱的構成方式。焦點的位置不偏離中心軸太遠，以保持靜態的印象。

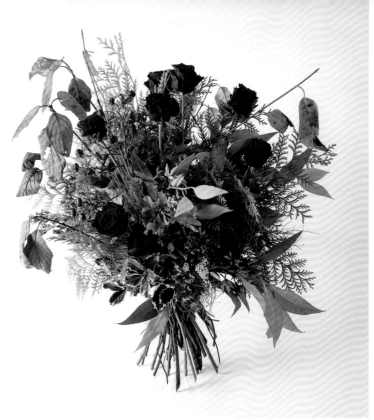

Example II
降臨節

降臨節的期間，是聖誕節前四週的星期日開始算起。這個時期的贈禮和拜訪用的花束，都會加入充分代表冬天意象的材料，例如樹枝、針葉樹枝、尤加利枝、石楠花（艾莉佳）枝、冬青和果實類等，結合了帶有溫暖氛圍的紅色和綠色，表現出室內明亮冬季的氣氛，且象徵12月的裝飾性花束。

 Flower & Green　玫瑰（Amada）·尤加利（ Robusta）·冬青·玫瑰（果實）·石楠花（艾莉佳）·紅水木·刺腺蔓（Euphorbia spinosa）·日本扁柏

為了從任何方向都能看見相同程度的展開，因此製作對稱構成。將玫瑰的大群組配置於中心，吸引觀賞者的目光。將各種材料以不同的高低差安排，既牢固又同時可以呈現出空氣感的綑綁在一起。

----- …中心軸

◯　…Focal point
（視覺焦點）

Example III
迎接新年

為了迎接新年而裝飾在玄關或客廳的花束。以新年喜愛的蘭花為主角，使用象徵新年和冬天材料的松樹和果實、水引等，營造明亮且華麗又充滿活力的氛圍。與聖誕節不同，常綠喬木選擇較明亮的色彩，和帶有個性的材料，用來強調新年的特徵。

Flower & Green　東亞蘭·小綠果·松·日本扁柏·藍柏·扁柏·葉蘭·聖誕玫瑰·松果·水引

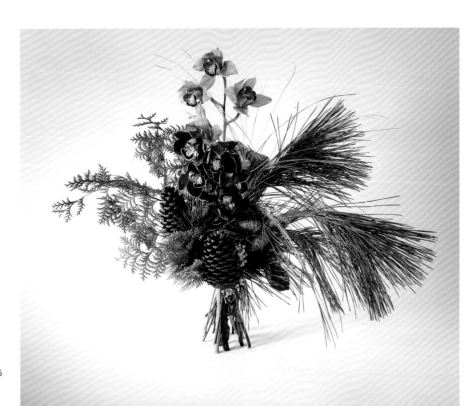

----- …中心軸

◯　…Focal point
（視覺焦點）

為表現新年的誠意和莊嚴的印象，以對稱的方式呈現。中央部分集合了吸引目光的材料，散發出濃郁的奢華氣息，而放射狀分布的松木、扁柏和水引則將中央部分明顯的導出，展現邁向新的一年的氣勢和熱情。

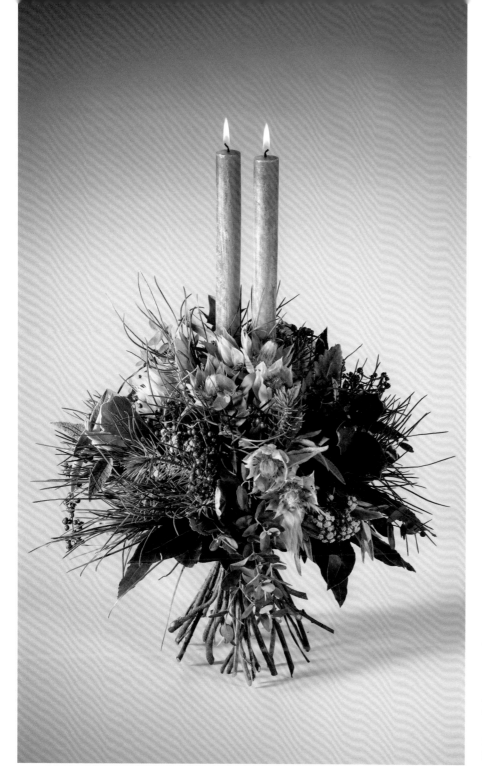

----- …中心軸

◯ …Focal point
（視覺焦點）

為了讓放置在桌子中央的燭火從任何方向
都可以被觀賞到，採用對稱的構成，並作
出緊湊的輪廓，以便觀賞者可以靠近欣
賞。在緊湊的圓形輪廓裡，以材料群組的
配置營造出輕微的節奏感。

Example Ⅳ

聖誕節

期待已久的聖誕節。全家人圍坐在桌子旁，交流美食和禮物。擺放在昏暗的餐桌中間裝飾的花束，在燭光下營造
出寧靜祥和的時光。運用了許多常綠樹和果實等象徵性的材料，藉由材料帶有光澤的質感，讓燭火像燈光一樣映
出無限的魅力。

Flower & Green　尤加利・銀葉菊・義大利落葉松・雞屎藤・小木棉花・新娘花・冬青

立體構造・架構

從大自然中觀察植物的重疊方式來理解『構造』，並藉此捕捉創作靈感。

使用架構的造形表現

植物所具有的基本特性之一，表面結構（參照P.32），此為視覺上可識別出的平面構造，意指質感、質地等。而相對的架構則可以視為立體構造的方向去思考。在大自然中可看到的立體構造，包括花朵和果實精密的形狀、錯綜複雜的樹枝與藤蔓、以及被修剪後的樹枝和枯葉的堆疊等。我們可從存在於大自然的各種場景中，提升對於架構的想像空間。從大自然中感受到的意象，選擇具有其魅力的植物材料建構出架構，這是在花藝設計中經常使用的表現方式，它與切花同樣為造形要素之一，同時也可扮演固定材料的角色。

在此介紹了4種不同架構的作品，其功能為固定花材的使用。可以依據作品的主題和其想表現的印象來選擇材料，也可以依架構的材料特性，來決定作品的輪廓。這次特別明確的定義作品整體的律動感和方向性，並相應地調整及配合不同的構成。

鋸齒狀・律動感

架構的製作要點

將隨機歪斜重疊的木賊，以大頭針固定組合成架構。重要的是在配置花朵時要注意上方的密度，塑膠杯也是以大頭針來固定。

Example I

表現春天的律動

木賊是帶有簡單線條的材料，由於可以摺疊，並適合各種不同的加工方式，因此是各種設計的首選材料。選擇曲折的造形來呈現作品的節奏，並以最大限度來強調木賊的個性。曲折的構成間，放入幾個透明的塑膠杯，並在裡頭放入不同方向的小鬱金香球根，用以表現春天的樂趣及生動活潑的律動。

Flower & Green 木賊・鬱金香（Tarda）

螺旋狀・放射

架構的製作要點

吸管要選擇可以放入花莖粗細的寬度，在暖色中加入一點藍色，可以表現出開放感，同時拉高部分的吸管，藉此營造出律動感。

Example II

表現春天的開放感

春天的花朵特徵可以舉例的有柔和色系、光滑的質地、具透明感的花朵、葉子和枝幹等。從這些印象中，選擇了彩色吸管作為架構的材料。吸管捆成一束置於圓形容器時可以呈螺旋狀散開，決定了這個作品的構成。採用和花材與吸管的顏色及質地同調的香豌豆花及水仙，將它們配置於吸管中央，讓成品可以感受到輕鬆的解放感。

Flower & Green 香豌豆花・水仙・薹草

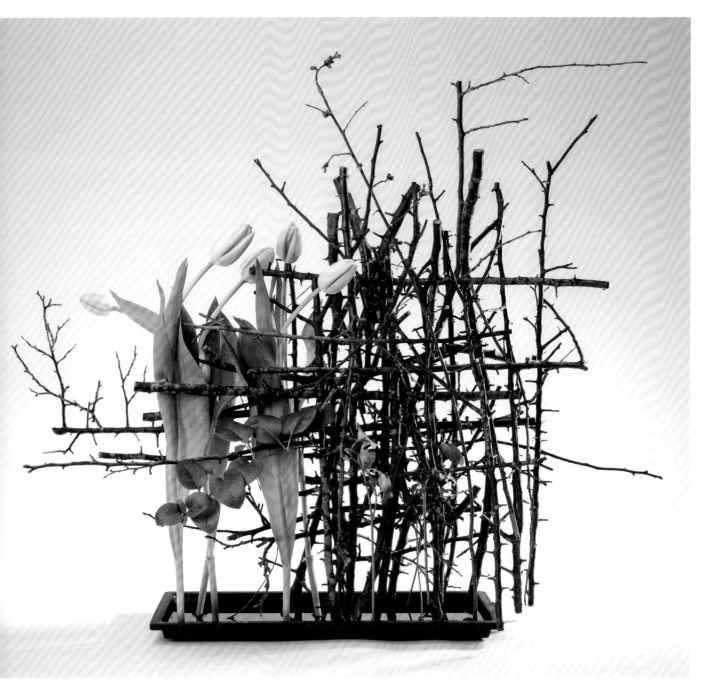

Example III
表達春天的寂靜

通過梅樹枝幹來交錯組合成垂直和水平的線，作出一個強調直線特徵的架構，使用暗色堅固的冬季元素，以不對稱的構成表現，再插入象徵溫暖春天的鬱金香以及冒出新枝杈的梅樹。為取得視覺上的平衡，選擇較長的鬱金香，直線性的架構給人沉重且寧靜的印象，顯示出春天寧靜的溫度，和冷冽的空氣感。

Flower & Green　梅樹（老枝和新枝）・鬱金香・蔓長春花

格子狀・幾何學的

架構的製作要點：

一邊著重於梅枝保留原有的自然姿態，一邊將其組合成架構。刻意選擇分枝作出中央部分密度，以利將花材放入，並作出律動感。

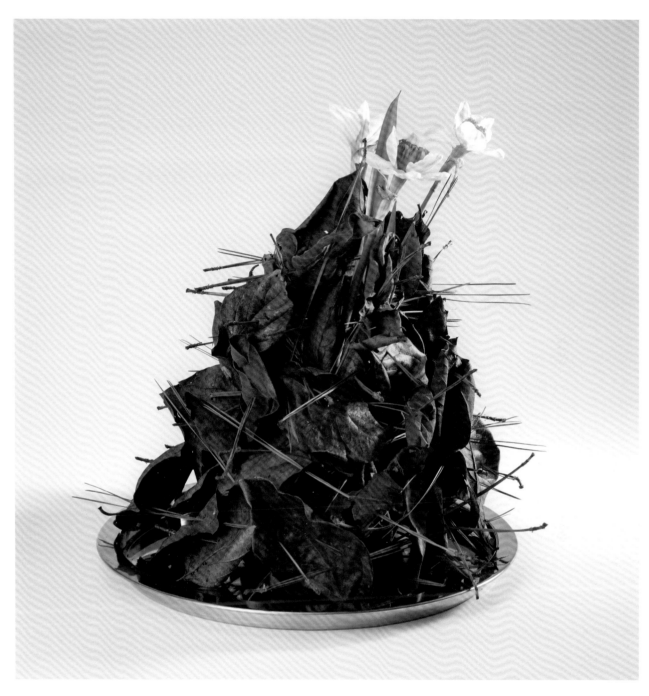

Example Ⅳ

表現春天的生命力

收集到了冬天會乾燥的柿子葉，一片片以大王松的針葉穿刺作固定。在這樣的架構中抽象地表達春天強而有力的新生命，如何從失去生機的冬天地面孕育而出，不使用切花僅以葉材組裝而成，傳達出自然力量的真實感，而成為裝置藝術的作品。將其擺放在盛滿水的盆子上，也可以作為水仙花的固定座。

Flower & Green　柿子和大王松的枯葉部分・水仙（Johann Straus）

由下往上隆起

架構的製作要點：

將穿刺著大王松的柿子葉區分成大中小的形狀，以大的葉子用三個點相互支撐以形成底部，並注意平衡的將葉子層疊上去，小的葉子則用來作裝飾。

令人注目的作品

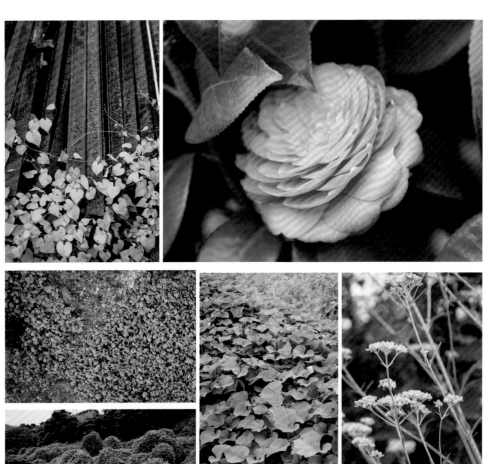

上排：左／小小的心型輕巧的逐漸向上攀爬。右／規則的花瓣依序排列成圓形輪廓，有人工且安靜的印象。下排：左上／腳邊細小的青苔隨興集合成形，與水泥部分形成對比。左下／被蔦蘿松覆蓋的斜面，像是波濤連續的浪花。中／心型的樹葉連續聚集，在大空間中形成了區塊。右：有著特有黃色的敗醬草以同樣角度傾斜產生一致性。

「使用造形架構」打動人心

在街頭上常見到以植物製作出的商品或作品，它們被人看中、讚賞、覺得美觀、覺得精巧……等，會吸引放入手裡的，大多在設計中使用了造形架構。在這個單元，使用了芍藥來示範三種不同造型的設計，來説明如何作出足以捕捉人心的構成。

在觀察自然的時候，有些隨意看到的風景卻會令人難忘；也有不會特別想停下腳步的地方；或是想以此為景畫一幅畫、或發布到Instagram與朋友分享；這些風景差異在哪裡呢？「能讓人注意到的構成」，通常具有某些特徵。就像在風景中，山、樹木、樹葉等沒有分散，而是清楚的集合，且順著某些規律性和統一感。我們也可以從刊載的大自然圖片中，去了解到這些組合方式的各種特徵。

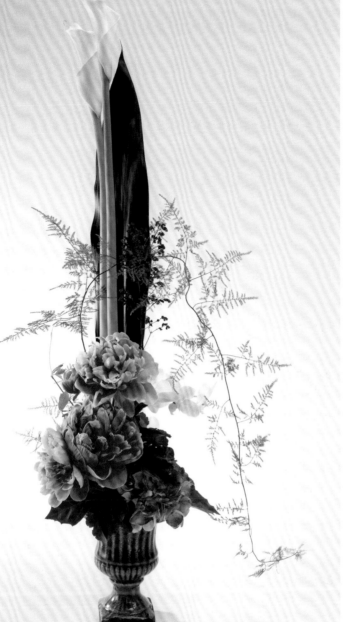

構成的方式

（組合・集合）

中心部分擺上大塊的花材，並加上極端的直線條作構成。

Example

誠實的表現
「集中・靜止・安定・嚴格」

將裝飾性材料以明確的群組組合作造型。將芍藥集中於中心部，形成吸引視線的焦點，以黑色葉子及海芋作為垂直的重心，使其形成接近對稱的構成。這樣一來，即使是不連續的構成，也能產生嚴格而安定的氣氛，以真誠的印象完成了作品。為了不讓它過於呆版，使用文竹增添了動態的變化，並以蕨根作點綴。

Flower & Green　文竹・海芋・蝴蝶蘭・繡球花・黑葉・文竹・蕨根

將想傳遞的訊息建構在造形理論中

在造形理論中可以學習如何結合這些組合，構成時的規則或模式。並學習將其成立為「表現＝想要傳達的內容」。

構成的規則和模式分為對稱、不對稱、群組、節奏、對比、強調、顏色及植物材料的特徵等。透過這些選擇，可吸引觀賞者的情緒和體驗，並吸引目光。若作品中有預定的組合或造型的原則，則能讓觀賞者從中讀取規則性和統一感，並清晰的感受到它，並產生興趣，且獲得直覺上的好印象。

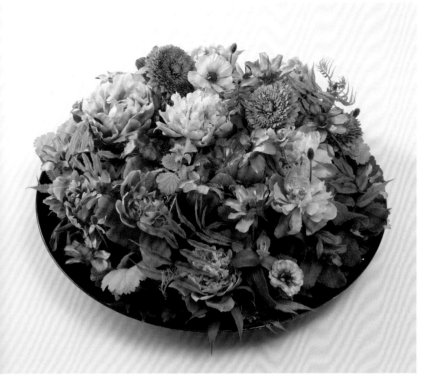

以「聚集‧動感‧高密度」表現出華麗

在大圓的空間中,盡可能朝中心方向插入所有的材料,形成一個
華麗的作品。不同於一般的圓形,以材料緊密相連和設定花的方
向,能吸引目光引起觀賞者的興趣。將視線誘導至中央,強調整
體的統一感。花材使用了與芍藥同調且相襯的顏色、質地與形
狀,以強調華麗感。

Flower & Green 芍藥‧陸蓮‧太陽花‧薄荷‧暮根‧花楸

構成的方式

（組合‧集合）

在大圓的空間裡,盡可能讓
所有要素都往中心集中。

以「擺動‧溢出‧解開‧動態‧生長」表現開放感

透過橫向自然的擺幅而不是直線的構成,讓觀賞
者產生「這是什麼?」的興趣。以像初夏一般色
彩明亮的雲龍柳用來作為架構,交錯纏繞在一起
的材料向外溢出,作出解放開來的動態,試著製
作植物生長和開放的表現。使用透明的玻璃花
器,也更加增強了它的開放感。

Flower & Green 芍藥‧太陽花‧葡萄藤‧芒
草‧芫荽‧雲龍柳‧茅草

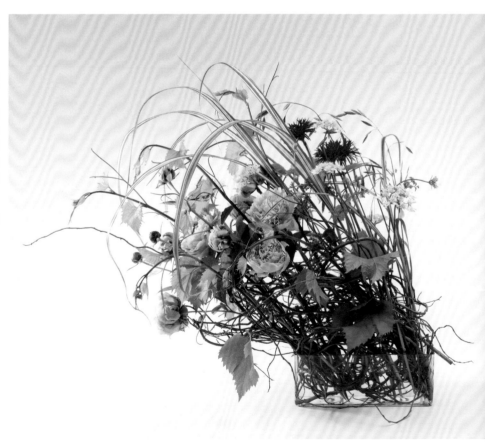

構成的方式

（組合‧集合）

由下方纏繞成團的部分,朝
一定的方向延伸而出的表現
方式。

迎接聖誕節的花飾

學習要點！

●通常聖誕節期間製作的作品，會需要具有季節感和裝飾性。在此期間市場上會有許多充滿吸引力和獨特個性的植物材料。享受這一時期獨特的植物材料形狀、顏色、質地，並透過結合它們，製作出各種與空間匹配的作品。

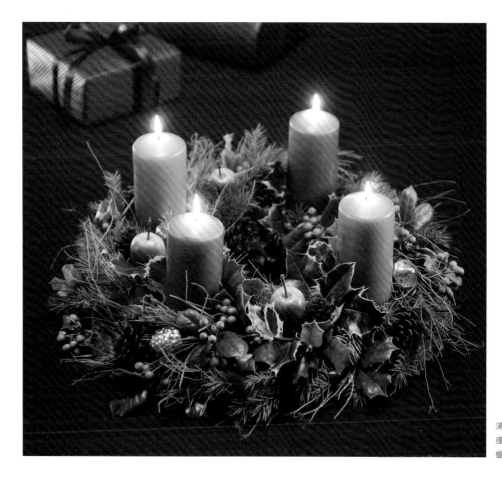

滿懷期待的聖誕節，每逢星期日，便點上一支蠟燭的降臨節花圈。

了解材料的意義及象徵性，依其具有的意象進行

在德國，聖誕節前會有一段稱為「降臨」的時期。最接近11月30日的第一個星期日會是第一個降臨節，連續度過四個星期日後，迎接聖誕節的來臨。

人們會在第一個降臨節來臨時，以聖誕裝飾布置家中，以迎接聖誕節。德國的花藝師會在進入降臨節之前的周末，在商店內舉辦聖誕節商品展示會。每個商家會展現自己的特色，費盡心思在狹小的工作場所裡，準備精美的聖誕節花飾，並邀請常客與一般客人來採買。在每個家庭中，庭院的樹木會點綴上星星掛飾，玄關則裝飾著花圈，餐桌和客廳放置著降臨節花圈或聖誕樹，且每個房間裡都會放著聖誕紅或孤挺花的盆栽。

近年來，日本也開始製作及裝飾各種的聖誕花飾。在下一頁將會介紹所用材料的顏色、含意及象徵性，在製作時可將其作為參考。自古以來，德國人對降臨節期間所抱持的印象有：「太陽日照變少，外界氣溫越變越低。人們為了尋找溫暖與平靜，在家中度過的時間變長。屋外陰暗寒冷的空氣籠罩地面，讓所有的植物都凍死了。抱著不安的心情待在家裡，期待日光和生命的復活。」在沒有太多冰寒地區的日本，或許這很難想像。然而，對於聖誕節花飾的觀賞樂趣，以及如何製作，我們可以先了解它的由來後，再進行作業。

理解材料的象徵性和其應用

降臨節的花飾使用了各具意義的材料，充滿了人們的祈禱與情感。前一頁中提到的象徵與意義並不是固定的。由於解釋上的差異，很多時候也會使用許多不同措詞來解釋，在德國也是如此。花藝師應了解原始含義後，再將其應用並製作具有創意和創新的降臨節花飾。

降臨節花飾中所使用的造形元素

〔 顏色 〕

◎ 紅色
愛・力量・生命・代表基督的血。

◎ 綠色
代表希望。

◎ 黃色（金色）
象徵光・溫暖。

〔 材料 〕

◎ 常綠喬木

戰勝寒冬的生命力，與自身重疊增加親近感。日本冷杉、雲杉、檜葉、紅豆杉、冬青、槲寄生。

◎ 果實

對新生命的期待。玫瑰果實、松果、酸漿、石榴、山楂、蘋果。

◎ 蠟燭

象徵光與溫暖。纖細的長條型蠟燭、圓錐型、球型等。

◎ 其他

● 較容易乾燥的植物
月桂樹、迷迭香、薰衣草、艾莉佳、尤加利、藤蔓類植物、樹枝、長有苔草的樹枝等。

● 常見的切花
聖誕玫瑰、紅玫瑰、聖誕紅、孤挺花等。

〔 典型降臨節代表花飾的象徵性 〕

◎ 聖誕樹…基督教以前的樹木信仰，對樹木的敬愛。

◎ 聖誕花圈…永恆、陽光以及依附於此的生命。

◎ 降臨節花圈…四支蠟燭象徵光與溫暖。也代表了四個季節及其循環周期。第一支蠟燭是對禮物贈予者的感謝，第二支蠟燭是對救世主的希望，第三支蠟燭是對基督教的信仰，第四支蠟燭象徵人類之間的愛。

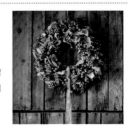

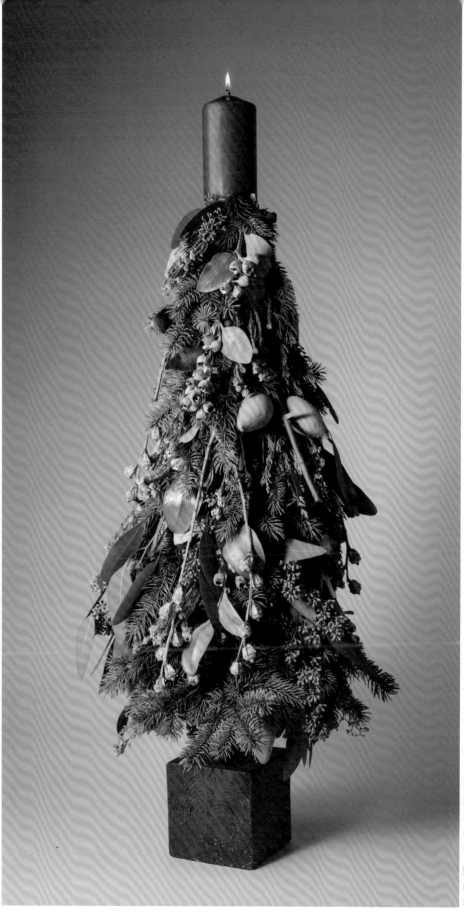

Example |

降臨節的裝飾
― 想像冬天的寒冷 ―

以寒冷的冬天為主題的裝飾。透過結合了常青樹的日本冷杉和黃金柏，再搭配具有象徵意義的果實類材料，作成能讓人聯想到聖誕樹的形狀。嚴選顏色的材料來強調主題，但透過點燃蠟燭後，會給人溫暖的印象。點燃蠟燭後，則成為一個完成的作品。

Flower & Green　日本冷杉・柏樹（Blue Ice）・帶果尤加利・尤加利果・小木棉花・木梨果

製作 ─實作技能的學習─

透過理論的深入理解，試著親手作出自己的作品

以自然觀察和造形理論作為基礎，對各種植物的特性作分析，就可以選擇出適合主題的材料。而且也能了解這些材料該如何去運用？作何種構成和表現方式？對於想要製作的作品，也能繪製出草圖作出計劃。

這個計劃實際上會隨著作者而有不同形式的呈現，首先要先從動手開始，實作技能要靠的就是手工作業的技術和經驗值的累積。唯有不斷的重覆試作，改進其工藝，才能鍛鍊出絕佳的榮耀。而花藝師的工作、設計花藝作品，就是一種行動。

沒有100％完美的植物創作存在，只要在每一次都致力於作到最好即可。試著去揣摩優秀的作品，也是一種不錯的學習。

關於實作技能的基礎，可以列舉許多技巧來學習，在融會貫通之前練習的「努力時間」是必要的。使用自己喜歡的花材，和同好一起製作同樣的空間，這種「愉快的時間」也是在作植物造形時非常重要的要素之一。作品不僅僅是一個作品，也是傳遞人與人之間情感的方法。

在學習實作技能時，除了學習手工作業的技術之外，在表達方式上，例如花束就要去了解「花束的歷史、背景等、人與人的關係」等各國民俗風情，再搭配實際理論的理解。加深對此的理解，將有助於和世界花藝設計的文化共存。

綑綁花束

將花束以繩子綑綁

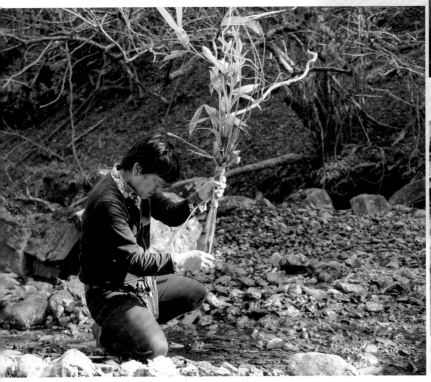

※本書P.12至15，P.56刊載作品的製作側寫

製作花圈的骨架

空間設計的架構

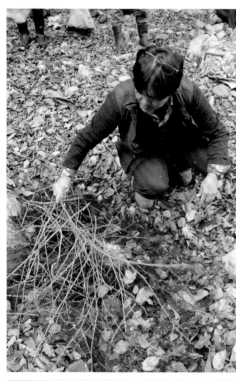

綑綁式花圈

安排空間設計的花

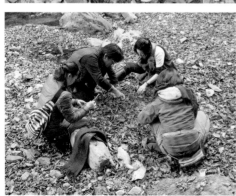

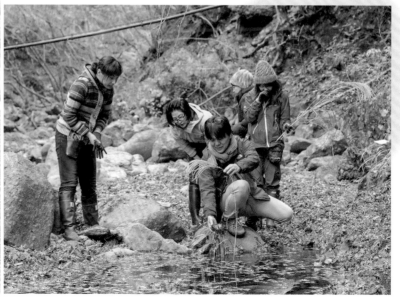

5章
提案

完成作品後，以口頭專業的解說作品優秀之
處，以言語交流提供對方幫助對作品的了解，這
就是本章所要介紹的作品提案。

在德國的花藝師和花藝大師的考試中，都一
定有這項考題。有的像是商務會議或婚禮鮮花諮
詢的冗長詳盡提案，也有像是花店與客戶的簡短
互動般的提案。

關於對作品的專業解說，相信以目前為止介
紹過的造形理論去闡述應該不難，畢竟我們學習
了在製作時必需由「為什麼？」找到答案，再選
擇材料去構成。

所有的植物設計都是空間設計，最終都會
有擺放它們的位置。然而自己的作品是否適合對
方？是否適合擺放的位置？是否符合期望？是否
令人滿意？這些就只能透過每次觀察對方反應
時，進行自我評估了，除此之外別無他法。

若能理解本書介紹的植物造形的學習流程，
則可浮現以上從作品完成、展示、反應等對話般
的畫面，在製作時更能自我判斷作到哪一個程
度，才算是完成了一個作品。

何謂花藝師的提案

●對自己的作品自問自答，也是一種練習方式。思考自己所作的每一個選擇，操作執行的理由。若閱讀本書目前為止介紹的理論去進行思考，相信大多的狀況都能說明得出理由。若有無法說明的操作理由，通常也會是作品中沒有發揮效果的部分。

Example VII（P.137）花束的材料。在提案時，為何這個花束需這麼多種的材料？使用了之後會有什麼樣的效果？各個材料的種類、形狀、動態、質感、顏色及角色扮演等，必需要有專門的解說。

學習以理論來解說商品＆作品的技巧

　　花藝師會根據客戶的訂單擴展想像空間，並決定商品或作品的形狀、配色、氛圍等。所謂「提案」，意指將客戶需求如何呈現、如何以專業知識選擇花材、如何作整體架構、如何選擇出令客戶滿意的商品。

　　德國的花藝師認證考試中，不僅要求作品製作上的技術，還要求從專業和理論上來解說作品。如何呈現作品的能力，在此需要的是基於植物造形理論的材料處理知識，提案可說是花藝基礎課程的最後一部分。

設定目標的商品製作

　　植物的造形設計基本上是為了他人製作的，傳達植物之美，並賦予喜悅與療癒。在製作作品時，與其思考會受大眾喜愛的作品，不如設定特定的目標對象，或許靈感會較容易浮現。因此花藝師在收到客戶訂單後，經常會先詢問「對方是男士還是女士？」花藝師的工作，有以特定個人或對象的一般花禮，也有像是會場布置、開幕花籃、包月換花等沒有特定對象

的情況。性別訊息在前者中尤其重要，而年齡層在選擇材料配色及作品氛圍上，也會有很大的影響。稱為小男生及小女生的兒童層、年輕人、40至60歲的中年人、70歲以上的銀髮族……每個年齡層都有對於花色與整體設計、型式的不同喜好。而不論性別，也有各種不同類型的人。有喜愛大自然並將植物視為一種生物的、有將植物視為人工裝飾品並將其視為嗜好品的都會型的人。兩者同樣追求美的植物並享受它，但花藝師在提出作品時則要選擇不同的表現方式。

思考贈與對象來擴展設計範圍

　　自然風格也有各種表達方式。在自然又能感受植物生長的組合中，有時能營造樸實的氛圍，有時則可給人明亮充滿活力的印象。而現代風格，則會以清晰的輪廓組合，以人造且易於理解的造形為目標。其中也能營造一種具裝飾性和豪華的氛圍，也可創造出一個簡單、創新和現代的印象。以獨創性來說，有時以自我的判斷創作作品也很重要。即便如此，思考客

提案的內容範例

主題和設計概念

〔 主題 〕
課題‧動機 （客戶的需求）。商品、作品的賣點、想表達的內容。

〔 設計概念 〕
為傳達主題而精選出的重點。從什麼樣的想法衍生出主題等。

〔 對象 〕
為誰、為了讓什麼樣的人得到滿意的造形？

〔 場所 〕
作品將被擺放的場所狀態（ 建築‧空間‧氣氛‧視角 ）。

關於製作上的造形解說 ～為表現主題而必需的專業手法介紹～

〔 材料（植物材料 非植物材料） 〕
名稱、學名、數量、顏色、生長環境、個性、主張、質地、顏色、動態。搭配主題而選擇材料的理由。

〔 構成 〕
對稱性／不對稱、各自的特徵與其選擇理由。

〔 表達的類型 〕
線型、植生、平行、裝飾性的，各類型的選擇理由與效果。

〔 造形技巧 〕
比例、節奏、對比、群組等構成的使用理由及其效果。

〔 實作的技巧 〕
使用吸水海綿／不使用、組合、綑綁、纏繞、黏貼等製作上的作業解說及其效果。

〔 顏色 〕
材料顏色選擇的原因，及色彩學上技巧的解說。

製作作業內容的說明

〔 作業人數 〕
需要多少作業人員。

〔 時間 〕
需要多久時間可以完成作業。

〔 時程表 〕
準備、製作、運送、設置、整理、撤場。

〔 費用 〕
材料費、施工費、管理費、消耗品等。

戶或接收者來設計時，有必要獲取有關「它是為誰而作」的各種信息，並充分利用理論知識，以追求作出令對方滿意的作品為目標。

Example　I

送給自然風格的元氣男孩

以在發表會贈送給適合自然形象的男孩為創作主題。選擇太陽花（ALDONZO）等，讓男孩子感興趣的罕見花材作為主角，整體選用易於理解的材料組成。顏色使用紅色及綠色的對比色，強調健康的氣息，透過黃色的添加，更多了些男子氣概。

Flower & Green　太陽花（ALDONZO）·玫瑰·迷迭香·常春藤·荷蘭芹·米花·卡羅來納茉莉·扁柏·檸檬葉

搭配的花器選擇了琺瑯材質的黃色茶壺，隨興不做作、有個性的感覺，與花束的形象協調一致。

Example　II

獻給30多歲
偏愛現代獨特風格的男人

選擇大朵玫瑰和花瓣具有特徵的太陽花、綠色的海芋等受男性喜愛的花材，符合收花人的品味。連接空間的葉子，也選擇了較特別的材料。為了讓花的樣貌顯得更加明確，將其作出群組的構成，以不同高度緊湊地綑綁在一起，以產生現代感的印象。

Flower & Green　玫瑰（Auckland）·太陽花（Pasta）·海芋·紅陽光·紅竹·假葉木·銀樺葉·鳶尾葉

搭配的花器是在德國找到的，具有男性陽剛味的花器，玻璃和鐵製框架的組合，給人復古摩登的感覺。

Example Ⅲ

送給30多歲
偏愛自然樸實風格的女性

以贈送給喜愛亞麻材質衣物、少女性格的女性為對象來創作。選擇了主張性不強烈、具透明感的香豌豆花為主要花材,利用空氣感營造自然的氛圍。增加中心部分的密度,避免留下太空洞的感覺。鐘形的鐵線蓮,就像是楚楚可憐的女孩一般。

Flower & Green 香豌豆花・鐵線蓮・珍珠草・橡葉繡球

花器搭配花束的氛圍,選擇稍微帶點色彩的玻璃製品,增添亮度與透明度。

Example Ⅳ

送給50多歲的
現代華麗女性

以贈送給50多歲的現代華麗女性為對象來創作。主要花材為有光澤的粉色非洲菊,添加了略帶粉紅的紅寶石玫瑰以減少甜美的氛圍,以增加適合這個年齡層的華麗感。配花選用黃綠色來增顯青春氣息。以明確的群組,讓花的顏色與質感帶出時尚的感覺。

Flower & Green 非洲菊・玫瑰(Femme fatale)・雪球花・黑朱蕉・尤加利葉・橡葉繡球(葉子)

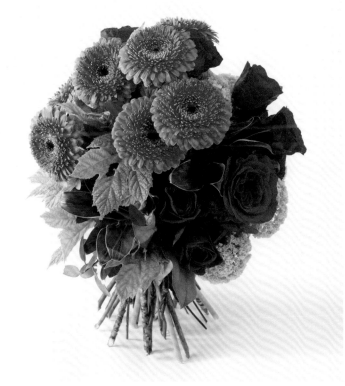

為突顯花束的顏色與形狀,花器選擇了小巧簡單的白色陶器。

提案時的注意要點

　　藉由下列表現初秋的四件作品，來說明提案時的注意要點。花藝師應該要成為花的專門家，為顯示出專賣店的存在價值，在面對客人的各種訂單需求時，都必須要以理論為基礎，提供適切的建議及說明。「能夠成為一位讓客人信賴的花藝師，且安心交付所託的花店，生意一定是源源不絕的。」在德國職業訓練學校的老師是如此告訴我的。

Example Ⅴ

主題：初秋的印象　　概念：**空間**

〔 **構成** 〕不對稱。隨著夏天順勢茂密生長的植物已經結束花期，取而代之的配置，是感覺到成熟秋天的「空間感」。

〔 **顏色** 〕以黃色基調統一，營造柔和的溫度。將夏天的鮮明色彩和秋天的濃郁色彩，以淡淡的配色銜接。

Flower & Green　玫瑰（Luna Rossa）・紅蝦花・叢枝蓼・牡丹葉・薯根・天竺葵・薑草

Example Ⅵ

主題：夏天的結束　　概念：**材料的個性**

〔 **材料** 〕使用夏天的材料，表現夏末轉移至下一個季節的過渡期。

鐵線蓮：小巧而堅韌的秋色花朵，和線狀的花莖組合成花束的輪廓。

玫瑰（Radish）：看起來不像玫瑰，卻又帶有硬而有光澤的花瓣，與其他柔軟質感的材料形成鮮明對比，藉此表現季節的轉換。

羊齒：為追求輕盈纖細的透明感，僅以羊齒作成花束的骨架。雖要讓它看起來輕盈，但為了滿足花束本身想呈現的分量感，使用了相當多的羊齒葉。

Flower & Green　鐵線蓮（龍安）・玫瑰（Radish）・羊齒

Example VII

主題：對秋天的期待
設計概念：裝飾性

〔**表現的方式**〕 充滿裝飾性的。在還不太有秋天的材料時，以蝴蝶蘭為主，並收集了可以想像秋天氛圍的材料。強調各個的特徵、顏色、質感、形狀，將對秋季豐碩的期待，以多種個性的集合表現。

〔**實作的技巧**〕 綑綁。將乾燥材料及果實材料，裝上竹籤或鐵絲作成手把，便可輕鬆的與切花一起放入花束中。在盆花不是送禮首選的德國，像這樣有分量感的材料，會注重以客人放置於花瓶中時，能取得安定的方式來作綑綁。

Flower & Green 蝴蝶蘭・鬼燈草・小雪球・商陸・黑朱蕉和葉蘭（乾燥葉）・尤加利・柏・紅花檵木

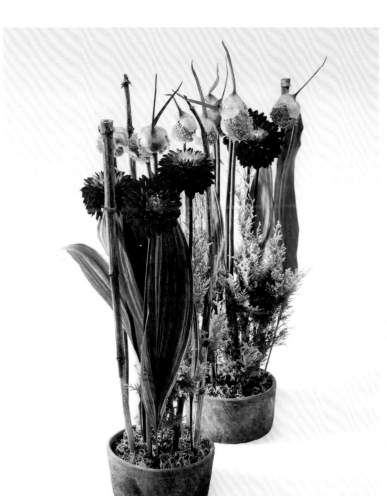

Example VIII

主題：清新的空氣感
設計概念：靜態的並置

〔**設計概念**〕 沉靜的顏色。想像在參天大樹間漫步時，會感受到的深沉平靜的空氣感。

〔**場所**〕 在寬闊場地中排列的多組桌花布置。透過複數的陳列，營造整體的空間感，並表現出樹木排列的樣子。

Flower & Green 大理花（花紫音）・蔥花・柏・斑葉蘭

生活中的花

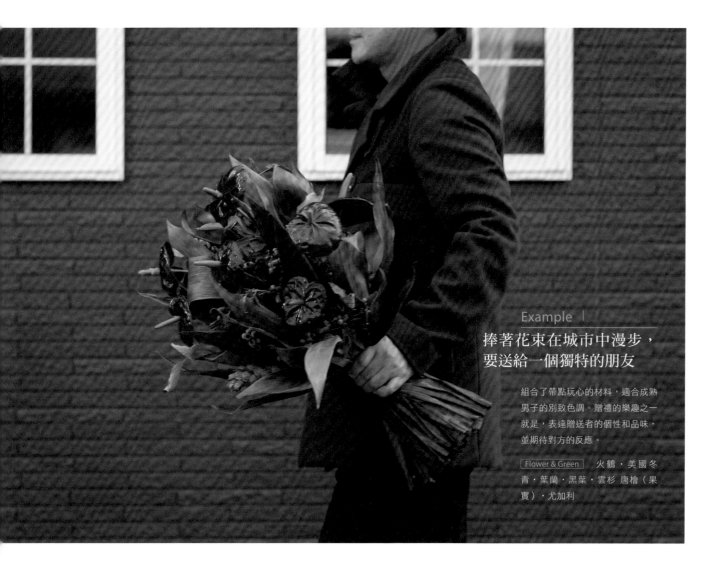

Example

捧著花束在城市中漫步，要送給一個獨特的朋友

組合了帶點玩心的材料，適合成熟男子的別致色調。贈禮的樂趣之一就是，表達贈送者的個性和品味，並期待對方的反應。

Flower & Green　火鶴‧美國冬青‧葉蘭‧黑葉‧雲杉 唐檜（果實）‧尤加利

適合日常生活的花藝設計

　　美麗的花藝設計、富有趣味的、帶有質感的、前所未見的設計……這些是如何創作出來的呢？決定作品好壞的根據是什麼？為了回答沒有單一解答的疑問，認識材料的「自然觀察」及給予構成秩序的「造形理論」，是不可或缺的知識。

　　花藝師身為專家所要扮演的角色，應是對文化及習俗有密切相關的植物使用，充滿信心與責任感，並試著對現代社會提出適合的新價值觀。我們身為具有知識與技術的專家，應關注

並孕育這些在日常生活中可輕鬆入手的花飾。

　　植物是大自然給予我們的，自由且美麗的裝飾品。首先，就一起先以自己喜歡的風格裝飾植物吧！

　　在此介紹了四款生活中常會用到的季節花禮，分別製作不同感覺的花藝裝飾。

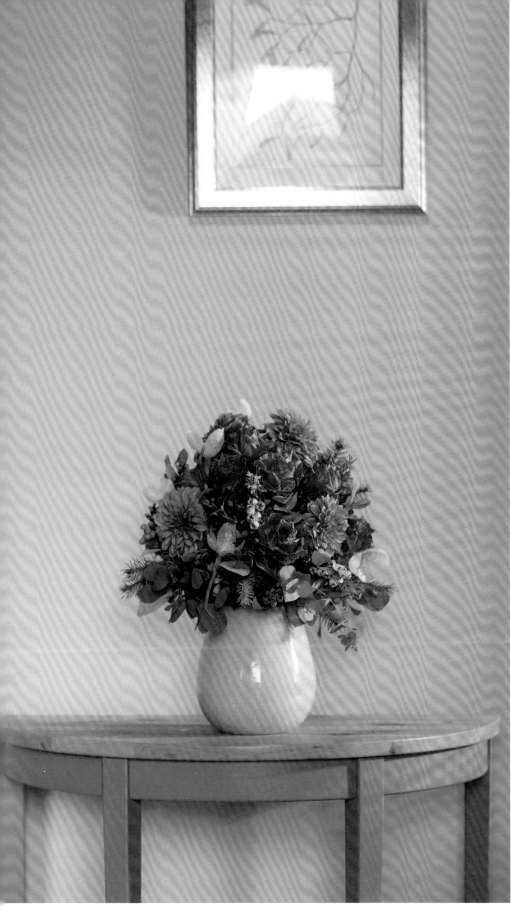

Example II

將收到的花禮
插在最喜愛的花瓶中

在聖誕節前的12月，將日本冷杉及松果加入布滿華麗鮮花的花束裡，享受冬季假期的午後。

Flower & Green　玫瑰（Crazy Eye）·大理花（Moonstone）·大圓葉尤加利·尤加利果·火鶴·松果·雲杉·迷迭香·斐濟果

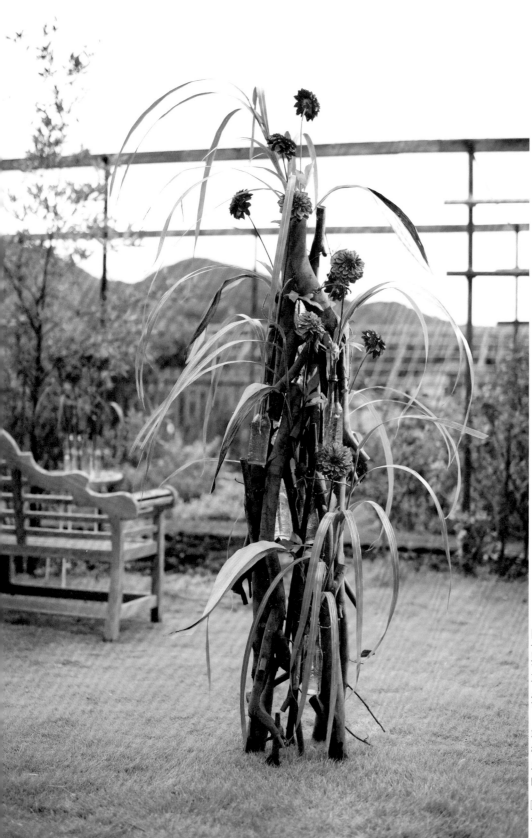

Example III

與朋友
在戶外玩樂的
派對花飾

重新組合了秋天修剪剩下的樹枝，在樹
枝間綁上瓶子，隨性的插上幾枝鮮花。
只要有個主體，便可擁有無限創作的空
間裝飾。

Flower & Green 大理花（Namahage）．
芒草．葉蘭．肉桂（枝）

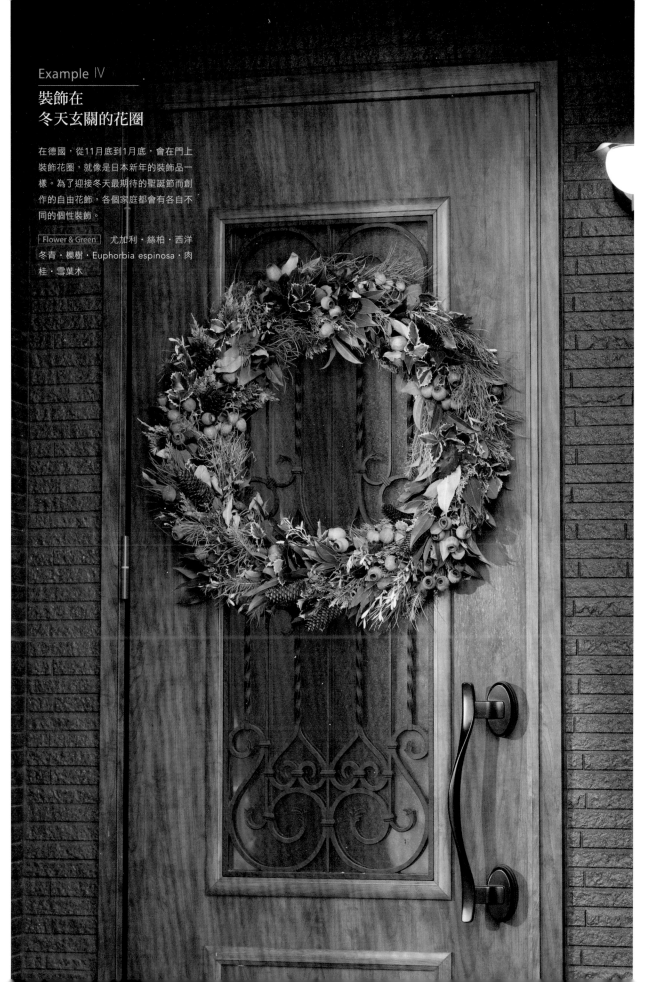

Example IV

裝飾在
冬天玄關的花圈

在德國，從11月底到1月底，會在門上
裝飾花圈，就像是日本新年的裝飾品一
樣。為了迎接冬天最期待的聖誕節而創
作的自由花飾，各個家庭都會有各自不
同的個性裝飾。

Flower & Green 尤加利・絲柏・西洋
冬青・欅樹・Euphorbia espinosa・肉
桂・雪葉木

後記

花藝師有各式各樣的類型，有擅長塑造個性的人、有對流行敏感的人、也有崇尚表現自然的人……創作者應了解基本的概念，並清楚明瞭該朝哪個方向去發展。要怎麼設計都是自由的，所以請大家務必要重視創作者的個性。

有些人會擔心他們「只能一直作同樣的事情」。但不要忘記有時堅持同一件事，也是一種「原始」風格。當你對自己的作品是好是壞時不知所措時，本書所指導建議的造型理論，就是你自由創作的指南。

我的三本書全部都是由三人小組共同製作的，他們分別是編輯兼作家宮脇灯子、攝影師中島誠一和我自己。在本書出版之前，我們得到了許多的幫助和指導，真的非常感謝大家。

首先，我要感謝誠文堂新光社決定出版這本可以說是集大成的「理論書」，也由衷的感謝編輯部的全體人員。

最後，我要感謝目前仍在Weihenstephaner擔任教師的Gerhard Neidiger老師，自畢業之後，我們不但成為課程上的合作夥伴，在自然觀察教學、學習植物造型的樂趣和崇敬，以及作為一個老師、花藝師應有的態度，他就像是父親、兄弟一般，他的諄諄教誨給予了我莫大的支持與鼓勵。

2020年4月 橋口 学 寫於秦野

橋口 学 Manabu Hashiguchi

德國國家認定花藝大師
hashiguchi arrangements代表
千葉愛犬動物花藝學園講師
東京・八重洲口丸山製藥講師
埼玉・東松山Garden&Cafe講師

出身於鹿兒島縣薩摩川內市。自1993年起的5年間，在東京銀座的SUZUKI Florist工作，師承鈴木紀久子氏。辭職後獨自前往德國紐倫堡的花藝職業訓練學校與Blumen Gurahu花店修業，並取得花藝師國家資格。隨後，進入位於佛萊辛（Freising）的德國國立花卉藝術專門學校Weihenstephaner學習，並於2002年畢業，同時成為德國國家認定的花藝大師。之後，經歷了在慕尼黑的花店BURUMEN ERUSUDORUHUA工作，直到2006年才回到日本。於神奈川縣秦野市創立hashiguchi arrangements花店。現在，於日本各地進行花藝教學或公開表演等，以講師的身分活躍於各個領域。著有《德式花藝名家親傳：花束製作的基礎&應用》、《全作法解析・四季選材・德式花藝的花圈製作課》，皆由噴泉文化出版。

hashiguchi arrangements

神奈川県秦野市寺山180-1
Tel：0463-83-3564
http://www.h-arrangements.com/
Mail: info@h-arrangements.com
Facebook: https://www.facebook.com/manabu.hashiguchi.10
Blog: https://ameblo.jp/hashiare/

| 花之道 | 74

德式花藝名家親傳
花の造型理論・基礎Lesson

作　　　　者／橋口 学
譯　　　　者／唐靜羿
發　行　　人／詹慶和
執　行　編　輯／劉蕙寧
編　　　　輯／蔡毓玲・黃璟安・陳姿伶
執　行　美　術／周盈汝
美　術　編　輯／陳麗娜・韓欣恬
內　頁　排　版／周盈汝
出　　版　　者／噴泉文化館
發　　行　　者／悅智文化事業有限公司
郵政劃撥帳號／19452608
戶　　　　名／悅智文化事業有限公司
地　　　　址／新北市板橋區板新路 206 號 3 樓
電　　　　話／ (02)8952-4078
傳　　　　真／ (02)8952-4084
網　　　　址／ www.elegantbooks.com.tw
電　子　信　箱／ elegant.books@msa.hinet.net

2021 年 5 月初版一刷　定價 800 元

HANA NO ZOKEI RIRON KISO LESSON:FLORIST
MEISTER GA OSHIERU
Copyright © Manabu Hashiguchi 2020
All rights reserved.
Originally published in Japan in 2020 by Seibundo
Shinkosha Publishing Co., Ltd.,
Traditional Chinese translation rights arranged with
Seibundo Shinkosha Publishing Co., Ltd., through Keio
Cultural Enterprise Co., Ltd.

經銷／易可數位行銷股份有限公司
地址／新北市新店區寶橋路 235 巷 6 弄 3 號 5 樓
電話／ (02)8911-0825
傳真／ (02)8911-0801

Staff

攝　　　影／中島清一・大本賢児 （P.128 至 129）
內頁設計／川原朗子
封面設計／誠文堂新光社
編　　　輯／宮脇灯子

國家圖書館出版品預行編目資料

德式花藝名家親傳：花の造型理論・基礎
Lesson / 橋口 学著；唐靜羿譯 . -- 初版 . – 新
北市：噴泉文化館出版 , 2021.5
　面；　公分 . -- (花之道；74)
ISBN 978-986-99282-2-9 (平裝)

1. 花藝

971　　　　　　　　　　　　　110002042